한국민화전집

조선시대민화

Verkaro de Korea Folklora Pentrajo
THE FOLK PAINTINGS OF KOREA

韩国民画全集

朝鮮時代民画全集

저자 이영수 _ 著者 李寧秀

Written by Lee Young Soo

8

도서출판 한국학자료원 圖書出版 韓國學資料院

목차 目次

CONTENTS

축 사

민화는 세계적인 경쟁력이 있는
소중한 우리의 전통문화 예술입니다.

민화는 한민족(韓民族)의 문화유산이면서 우리 인류 모두의 소중한 자산입니다.

문화예술은 한나라의 역사와 민족에 대한 자긍심과 정체성을 보여주는 대표적인 유무형의 자산이라고
할수 있겠습니다.

우리 전통미술이 오늘에 이르러 계승발전되고 확산되는 현상은 매우 고무적이고 의미있는 모습이라
생각합니다.

민화는 함축된 인간미를 안고 역사를 달려온 겸허한 우리들의 염원, 행복, 꿈, 삶이 꾸밈없이 자연스럽
게 그려져 있습니다.

임금이나 양반이나 상민들의 기쁨과 슬픔이 인간본래의 염원으로 자연스럽게 그려져 있습니다.

오천년 유구한 역사속에 찬란한 꽃을 피웠던 우리 문화 예술의 소중함과 아름다움에 대한 가치를 정확
하고 명쾌하게 정리 하기위한 작업도 각고의 노력을 경주하여야 할것입니다.

민화는 세계적인 경쟁력이 있는 소중한 우리의 전통문화 예술입니다.

우리나라에만 국한된 것이 아니라 전세계적인 관심과 사랑을 받기에 충분하다 생각됩니다.

이렇듯 우리민족의 얼인 민화를 대중화와 세계화를 위한 방안이 있어야 하는데 그 방안의 일환으로 조
선시대 민화 화집을 발간해서 잊혀진 우리 그림을 널리 알려나가야 할것입니다

이러한 의미에서 한국민화가 세계속에 한국문화 창달이라는 국가적 목표에 기여하는 바가 크다고 생
각합니다.

그러한 의미에서 이번 조선시대 민화 발간에 힘쓰는 전 단국대학교 예술대학장, 단국대학교 산업 디자
인 대학원원장을 역임한 이영수 교수의 노고에 무궁한 발전이 있기를 기원하며 앞으로도 지속적인 발
간 노력을 기울여 주시길 바랍니다.

박 서 보 홍익대학교 미술대학장 역임

축 사

우리의 정신과 신화,
종교가 깃들어 있는 소중한 문화유산...

민화는 서민의 삶 속에서 태어났고, 우리의 정신과 신화, 종교가 깃들어 있는 소중한 문화유산이다. 우리 민족의 독창적 예술성을 가장 특성 있게 표현한 전통 예술작품 중 하나입니다.

조선 후기 불꽃처럼 등장해 성행했던 민화는 조선 후기 생활문화를 반영하고 소박한 미의식을 솔직하게 나타내고 있다.

조선 시대의 민화는 인간의 세속적 욕망과 열망이 아름답게 승화된 그림으로 단순히 서민적 그림으로 치부해서는 안 될 조선 후기를 대표하는 회화의 한 장르이다.

모든 역사가 그러하듯이 그 세대를 이어오면서 민족이 생성과 소멸하는 동안 독특한 예술품들을 후대에 남겨 유지하여 왔습니다.

민화는 그런 의미에서 성명 불가의 작가가 온갖 노력을 경주하여 그 주제에 맞게 특유의 미감으로 재창조하여 재해석해낸 가장 한국적인 문화유산으로 생각합니다.

따라서 후대에서 더욱 아끼며 연구 보존하고 세상에 널릴 알릴 중요한 문화재입니다.

사실 이러한 민화의 아름다움에 매료되어 심미안 적으로 해석하고 발전 방향을 모색해온 (전) 단국대학교 예술대학장이신 이영수 학장의 노고에 깊은 감사를 표합니다.

향후 한국민화전집이 민화를 연구하시는 분 및 애호가들의 지침이 되었으면 합니다.

이 영 수 교수신문사 사장(전 경기대학교 총장)

축 사

세계속에 민화의 우수성과 독창적인 미를
널리 알릴 수 있도록...

과거는 현재를 위해 존재한다. 고로 역사는 오늘을 위해 존재한다는 말로 그 역사는 인간이 삶을 베풀고 문화를 창조해 온 생활 기록이다.

겨레는 겨레의 미 의식과 감정에 의해서 문화를 창조했고 민화 그림은 겨레의 그러한 미 의식과 정감이 표현되어 있습니다.

옛 그림을 분류하여 특성을 지닌 그림과 그렇지 아니한 그림으로 나누어 고찰했다. 그중에서 두 가지특성을 지닌 그림을 묶으면 민화 즉 겨레 그림이고 겨레 그림이 지닌 특성은 겨레의 미의식과 정감을우리의 선조들은 신과 인간을 나누어 생각하지 않고 합일하여 생각했던 것입니다.

민화에는 우리의 마음이고 한 사람 한 사람의 함축된 인간미를 안고 역사를 달려온 우리의 희망입니다. 한 민족의 것이면서도 인류 모두의 것입니다.

또한 민화 관련 전공자는 물론 민화 애호가들에게도 민화연구를 심화하고 책을 통하여 민화를 감상 할수 있는 좋은 기회를 제공할 것이며 우리 민화의 아름다움을 재인식하는 자리가 되기를 진심으로 기대합니다.

끝으로 한국미술협회에서도 우리민화의 계승발전과 폭 넓은 보급을 위해 힘써나가며, 세계속에 민화의 우수성과 독창적인 미를 알려나가는데 앞장서겠습니다.

다시금 단국대학교 예술대학 종신명예교수로 계시는 이영수 전 학장님의 한국민화전집 발간을 진심으로 축하드립니다.

이 범 헌 (사)한국미술협회 이사장

축 사

우리민화의
아름다움이 널리 알려지길 바라며...

민화는 옛사람의 자취가 고스란히 느껴지는 해학과 풍자로 한시대의 사회상을 그대로 그려내고 있고, 누구나 쉽게 이해할 수 있던 자연스러운 우리의 그림이다.

조선 시대의 회화는 유교 사상이라 유교 미학의 영향을 강하게 받아 수묵담채가 기본을 이루고 있었던 것에 비해 서민 대중 사이에서 유행한 그림, 궁중의 인습적 그림에서는 강한 채색을 지니고 있어서 큰 대조를 보여주고 한국회화에서는 채색을 중시하지 않았다고 하는 생각은 잘못된 것이고 강한 채색 중에서도 산수화는 청록산수의 전통이 강하게 전해 온 것을 볼 수 있고 모란꽃 그림에서는 밝고 선명한 붉은 색이 주조를 이루고 있어 전통회화의 수묵 화조화에 비해 장식성이 강하고 강렬한 특성이 꾸밈없이 나타낸 그림이다. 민화는 감각적 욕구를 부추기고 중요시하는 표현을 많이 보여준다. 민중들이 원색이 발산하는 감각적 쾌감을 좋아했기 때문이다.

민화의 종류에서도 정통회화의 분류법으로 나누어 보는 것도 필요하다고 본다.
1.종교 - 무속교, 불교도
2.지역 - 지역도, 평양성, 진주성, 한성, 구산구곡도, 무이구곡도, 화양구곡도
3.세사 - 세사도, 천도, 황계도
4.일화 - 일화도, 구운몽, 춘향전도
5.사화 - 사화도, 삼국지, 수호지, 귀갑선도
6.문방 - 문방도
7.문자 - 문자도
8.생활 - 백동자도, 평생도, 신선, 궁중행사, 행렬, 행실도
9.산수 - 산수도, 풍경, 팔경, 금강산도, 수렵도
10.어류 - 어락도
11.동물 - 사신도, 호도, 용, 봉황, 거북, 학, 사슴, 토끼, 나비 등
12.화조 - 초충도, 모란도, 병화도, 화훼도, 포도도, 화조도 등

민화가 기존의 전통 회화와 단절되어 갑자기 생겨난 것이 아니며 궁중회화에서 대중성이 농도 짙게 나타난 것이고 민중문화가 상층부에서 파생되듯 궁중회화는 민화의 모체이며 민화는 18세기 사회 변속에서 나타난 새로운 신분의 등장과 개조된 새로운 수요층과 19세기 민간 계층의 사상과 생활양식 기호와 미적 정서에 맞는 독창적이고 자유로운 형식미를 보여주는 데 의미가 있다.

이번 한국민화전집 출판을 기점으로 우리민화의 아름다움이 널리 알려지길 바라며, 불철주야 우리민화의 보존과 발전을 위해 애쓰시는 단국대학교 산업디자인대학원 원장을 역임하신 이영수 전 원장님께 깊은 감사의 마음을 전하며 한국민화전집 출판을 진심으로 축하드립니다.

박 정 준 (사)한국고미술협회 회장

축　　사

우리민화의
아름다움이 널리 알려지길 바라며...

우리 선조들의 꿈과 해학 그리고 삶의 지혜가 담겨있는 민화는 작금에 들어 많은 사람들이 민화를 배우고 직접 그리며 저변이 나날이 확장되어 가고 있다.

이에 민화와 관련된 많은 도서들이 발간되고었으며 이를 바탕으로 민화에 대한 인식의 범위도 넓어지고 다채로운 작품들도 그려지고 있다.

이는 우리 전통미술인 민화의 양적, 질적 발전에 큰 기여를 했고 민화의 가치 상승과 예술적 재평가에 크게 기여한 것은 부인할수 없는 사실이다.

문화예술뿐만 아니라 모든 분야에서 많은 도서와 자료들이 뒷받침 되어야 괄목 할만한 성장과 발전을 이루어낼 수 있을 것이다.

그러나 작금의 상황은 옛 우리민화의 자료의 부족으로 인해 민화의 도서와 자료는 박물관 소장품이나 외국에서 소장하고 있는 작품들을 위주로한 도서들이 중복되어 발매되고 있는 실정이다.

이는 우리민화의 정체성을 확립하고 예술성을 인정받는 장점이 있으나 민화만이 지니고 있는 대중성, 다양성, 자유분방함 등이 결여된 정형화되고 획일적인 표현의 장르로 국한되기 쉬울 것이다.

옛 선조들이 생활속에서 틀에 얽메이지 않고 자유롭고 호방한 표현의 잊혀진 민화들을 발굴하고 학술적 이론을 정립하여 다양하고 폭넓은 자료의 제공을 통해 학술적 제고와 민화의 미술적 표현양식을 더욱 발전시켜 한국미술의 중심적 역할을 할수 있고 세계로 뻗어나가기를 기대해본다.

　　　　　　　　　　　　　　　　　　　　김 재 춘 (사)한국미술협회 부이사장

축 시

민속화의 기(氣)

우리 민화는
눈이 부시도록 아름답다

종이에 그린 보석이며
해학과 익살이 넘치는
기원(祈願)예술의 근원이다

사랑과 희망이 넘치는
우리만의 민속예술

조상들의 솜씨로 빚은
천추에 빛날 보물이네

장수와 부귀 행복과 평화
교육과 출세 가족의 안녕을
진정으로 기원하는 그림부적

궁중에서도 민가에서도
화원들도 화가들도 그린
화기(畵氣)가 넘치는
민화를 그려 가정에 설치하고
희망의 삶을 추구하였다

사단법인 국전작가협회 이사장 / 수필 문학가협회 부회장
양 태 석

서　　　문

한국 민화(民畫)가 우리의 관심을 끌기 시작하면서 연구되기 시작한 것은 1960년대 후반부터였다고 보여진다. 그 이전에는 우리의 전통회화사(正統繪畫史)에서 제외되어 연구의 대상조차 되지 못하여 어느집의 벽장 깊숙한 곳에서 잠자고 있었으며, 고물상 또는 골동품 가게의 구색을 맞추기 위한 존재로서 근근히 그 명맥을 유지해 오고 있었던 것이다.

이와같이 우리에게는 관심조차 끌지 못하던 민화였지만 1960년대 이전에도 일부 외국의 수집가 혹은 비평가들에 의해 연구되어 왔다. 그 대표적 인물로 일본의 야나기 무네요시라는 사람을 꼽을 수 있는데 그는 [불가사의한 조선의 민화]라는 글을 민예지(民藝紙)를 통해 발표해 민화라는 단어를 처음으로 사용하기 시작하였다.

이후 1960년대 후반부터 민화가 국내는 물론 외국에까지 관심의 대상이 되기 시작하면서 민화(民畫)·민속화(民俗畫)·민중화(民衆畫)·겨레그림으로 통칭하였으나 지금까지 일반적으로 불리워지고 있는 명칭은 민화이다. 이처럼 우리가 지금까지 사용해오고 있는 민화라는 말 자체가 아직까지 학문적으로 정착하지 못한 야생어인 것만 보더라도 우리의 민화에 대한 연구가 얼마나 부족하였는지를 단적으로 보여주는 일이라고 할 수 있다.

그러나 1970년대 초 조자용(趙子庸)·김호연(金鎬然) 등이 도록(圖錄)·단행본·신문·잡지 등 대중매채를 통해 소개하면서 민화에 대한 연구의 중요성이 부각되기 시작하였으며, 이전(以前)의 단편적인 작품해설 수준에서 벗어나 보다 폭 넓은 연구와 접근이 시도되었다. 따라서 주체적(主體的) 민화연구의 토양(土壤)이 이즈음에 다져지게 되었던 것이다. 1980년대에 들어서면서 민화는 그 예술적 가치의 중요성이 일반에게 알려지게 되었으며, 한국회화사(韓國繪畫史)의 한 영역을 차지하면서 본격적으로 연구되기 시작하였다. 이 무렵 대학과 연구기관에서는 도상학(圖像學)과 기법(技法)에 관한 연구, 문헌자료(文獻資料) 발간등이 계속 되었다. 이러한 전문적인 연구는 민화의 이해, 전승, 재창조, 현대화라는 측면에서 매우 긍정적인 효과를 보았다고 할 수 있다.

1990년대는 한국 민화 전반에 걸쳐 보다 체계적인 연구가 이루어지기 시작하여 많은 연구논문과 관련서적 등이 발표되어 오고 있다. 연구의 접근 방법 또한 세분화되어 민화의 화제별(畫題別) 분석, 그 속에 담겨진 정신의 해석, 상징적(象徵的) 의미의 연구 등 이론적 측면에서 다양해지고 있다. 이러한 우리의 자구적(自救的) 노력으로 민화는 마침내 그 위상(位相)이 정립되었으며 소중한 문화유산으로 자리를 지키게 되었다. 그러나 지금까지 발표되고 있는 민화의 도판(圖版)이 여러 책자에서 중복되어 소개되고 있는 것을 느낄 수 있었다. 따라서 이 책에 소개되고 있는 그림은 그 동안 공개되지 않은 작품을 위주로 수록함으로써 민화 연구에 미력하나마 도움이 되는 자료가 되었으면 한다.

지금 우리는 세계적인 개방화 물결속에서 정치·경제·사회·문화 등 모든 분야에서 무한경쟁의 시대에 살고 있다. 특히, 각 나라마다 문화의 중요성이 어느 때보다도 강조되고 있는 시점에서 한국민화의 예술성을 외국에 적극적으로 홍보하고 부단한 연구를 통해 계승, 발전시켜 나아가야 할 것이다.

이 영 수 단국대학교 예술대학 종신명예교수

李 寧 秀 檀國大學校 藝術大學 終身名譽敎授

민화의 전개

민화의 세계는 오랜 세월을 통해 우리 조상들이 체험한 삶과 죽음, 사랑과 미움, 기쁨과 슬픔을 노래한 민요, 야담, 시조처럼 대중문화의 전통에 뿌리를 내렸다. 그 표현은 즉시적(即時的) 인식을 줄 수 있는 것이었고 왕(王)에서 평민(平民)에 이르기까지 한국인이 공통적으로 지닌 이상 세계의 표현이었기에 동일한 감정의 전달수단이 되었다. 그것은 현세복락(現世福樂)적인 그림으로, 민화속에는 지옥으로 떨어지는 것을 막을 수 있는 우상(偶像)과 천당으로 안내하는 우상도 있다. 사회적 환경에서 비롯된 인습(因習)때문에 이루어지지 않았던 절실한 소망은 형태와 구도의 자연주의적 경향으로 상징화되었던 것이다.

기술자로서의 화가는 천대받았고, 학식이 없었기에 고차원적인 지적능력(知的能力)을 갖지 못했으므로 인습적(因習的)인 주제에 만족했다. 그들의 그림은 관념적인 기하학적 양식과 단순화된 추상적 표현을 낳았고 치기(稚氣)어린 자연스러움과 휴머니티 그리고 밝고, 건강하고, 솔직함을 보여준다. 억압된 사회적 배경을 풍자와 유머로 승화시킨 채, 스스로를 어떤 것이라도 수용하려는 무색(無色)의 매체로 변하게 하여 저항을 줄이고 투명하게 살고자 하는 달관된 인생관을 갖게 되었다.

이는 존재나 대의명분(大義名分)에 구애받지 않고 자연의 순리대로 오늘을 즐겁게 살아간다는 주의이다. 불로장생(不老長生), 수복강녕(壽福康寧) 등의 문자나 도형이 도처에서 눈에 띄듯이 출세하여 제도에 얽메인 채 이념적으로 살아가는 것보다 몸을 소중히 여기며 장수(長壽)하는 것이 지복(至福)이라는 사상의 반영이다. 그렇기 때문에 정신적인 안정감과 신체적 일신(一身)의 평안함을 위한 방(房)이라는 공간의 애착은 다른 민족에게서는 보기드물 정도로 독특하다.

즉 그들은 방(房)을 소우주(小宇宙)로 보았으며 그 방의 주인은 소우주의 통치자로서 실제적인 역할을 맡는다. 외적(外的)인 불합리성(不合理性)을 내적(內的)으로 합리화시키고 일관성을 창출하는 소우주로서 신성 불가침한 구조적 역할을 한다. 따라서 그림은 주거공간 주변의 외부자연과 또 그렇게 있기를 바라는 우주의 갖가

지 도상(圖像)으로서 하나의 닫혀진 세계로 풀어 헤쳐주는 매체로써 도입된 것이다.

민화로 불리는 많은 그림에 공통되게 나타나는 특징 중의 하나는 그것이 실내장식용과 종교적인 내용을 담은 그림으로 나눌 수 있다. 실내장식용 그림은 궁궐, 사찰, 관아, 민가의 실내를 장식하기 위해 병풍으로 또는 단 폭으로 만들어진 산수(山水), 화조(花鳥)등 외에도 여러가지 정물을 그린것이 많다. 종교적인 그림은 민간의 신앙과 그 대상을 그린 것 불교(佛敎), 도교(道敎), 유교사상(儒敎思想)에서 유래한 십장생도(十長生圖), 유교적인 효제도(孝悌圖), 그리고 무속적(巫俗的)인 각종 신상(神像)들은 사회적인 요구에 따라 민화 제작자들에 의해 작품으로 발전 되었고, 이러한 작품들이 그들 민중의 믿음을 방향 잡아주는 상관관계를 맺고 있었다. 즉, 믿음이 그림속에, 그림이 믿음으로 발전하고 작용한 것이다.

지금까지 말한 바와 같이 민화에는 우리 조상들의 정감(情感)과 희노애락(喜怒哀樂)이 담겨져있는 우리고유의 전통회화인 것이다. 즉, 생활화(生活化)로서의 성격을 가지고 있다고 할 수 있다. 그런 까닭에 그 속에는 정통화(正統畵)에서 요구되는 개인적 기량에 의한 화의(畵意)의 표출이나 혹은 상대적으로 논리화된 지배적 이념의 표상(表象)으로서의 회화방식이 아니고, 고대로부터 내려오면서 형성된 민속적 관행과 무의식적 집단성이 강조되고 있는 것이다. 따라서 민화에는 어떤 시간이나 장소에 따른 작가적(作家的) 시각이 중시되는 것이 아니라 그 대상이 갖는 개념의 일반성 때문에 작가의 개인성이 무시되고 있는 것이다. 그 대신 대상을 바라보는 집단적 시각이 관여되는 것이며, 이 관계가 개념적(概念的)표현으로 압축되는 것이다.

그렇다면 대상 소재의 개념화는 무엇 때문인가? 그것은 대상의 개념화를 통한 상징적(象徵的) 의미부여인 것이다. 민화 소재(素材)의 개념화 과정은 곧바로 상징작용으로서 가치를 부여하기 위하여 있는 것이며, 그것의 상징성은 집단적인 생활 감정, 가치 감정의 욕구를 표현하고 있는 것이다. 이러한 감정은 우리의 전통사회에서 흔히 불려지고 있는 부귀(富貴)·수복(壽福)·다남(多男)등 농

업사회 특유의 통속적, 하지만 당시에는 매우 인간적인 가치들이다. 또한 풍요(豊饒)와 무병(無病)·가정화목(家庭和睦)·삼강오륜(三綱五倫)·성애(性愛) 등 극히 일상적이고 현세적(現世的)인 요구이면서도 때로는 유(儒)·불교적(佛敎的) 이상향(理想鄕)이나 윤리덕목(倫理德目)을 지향한다. 작가가 공급자라는 입장에서 자신의 작품가치를 수용자의 심미(審美) 기준에서 선택하도록 제시하는 것이 정통화의 방식이라면, 민화의 작가는 누가 되든지 수용자의 일반적 욕구의 맞추어서 수용층의 생활기능이 되도록 작품의 익명성(匿名性), 집단성에 귀착함을 특징으로 한다.

민화의 제작의도는 무의식적으로 형성된 집단의 통속가치(通俗價値)·장식가치(裝飾價値)·주술가치(呪術價値)가 민화의 소유자에게 돌아가도록 하는 것인데, 그것을 소유함으로서 수용자에게 어떤 효용가치(效用價値)가 발생할 수 있도록 믿음을 주려는 데 있다고 볼 수 있다.

따라서 민화는 원초적으로 부적(符籍)과 같은 기능을 한다고 볼 수 있다. 요약한다면 민화는 정통사상에 의한 합자연적 존재(合自然的 存在)·관계내적 존재(關係內的 存在)로서 인간의 현실적 욕구들을 민화라는 매체(媒體)를 통하여 접신(接神)하고, 또 제어(制御) 방식이라고 할 수 있는 것이다. 즉 현세의 행복과 장수의 기원, 그리고 무당, 부적, 십장생, 불교가 무속화된 그림, 민간신앙, 우화와 신화, 유·불·도(儒·佛·道)의 간접적인 표현에 이르기까지 민중의 생활과 밀접하게 관련되어져 나타난다.

민화에 내제된 정신의 바탕은 민중의 생활과 시대적 상황에 의해 변화하면서 적용된 무속신앙(巫俗信仰)과 유·불·도(儒·佛·道) 즉 삼교사상(三敎思想) 이었다. 한국 사상의 바탕에는 예로부터 내려오는 토속신앙(土俗信仰) 곧, 무속신앙이 있다고 볼 수 있는데, 민속예술에서 묘사되는 심상(心象) 그 민속 신앙인 무속의 세계관과 뿌리를 같이 하고 있는 것이다. 즉 민속미술로 여겨지는 민화에는 무속의 세계관이 존재한다는 의미이다. 한국민화의 경우 그 주체가 민중이었다는 사실을 보더라도 한국의 고유신앙은 무속의 성격이 잘 나타나 있다고 볼 수 있다. 그러므로 무속은 그림을

통하여 상징화되었으며, 민화의 발생을 가져왔다고 볼 수 있다. 우리가 주술적(呪術的) 의미를 지닌 벽사기능(僻邪幾能)의 민화를 많이 볼 수 있는 것은 민화에 일관되게 나타나는 사상이 바로 무속이기 때문이다.

민화의 정신적 근간(根幹)으로서 토속신앙과 음양오행(陰陽五行)·유·불교 등이 주류를 이루고 있음을 볼 수 있는데 그 가운데 가장 기본을 이루고 있는 것이 무속이다. 중국에서 유입된 음양오행·유·불교 등의 외래신앙이 우리민족의 생활에서 지배층의 신앙으로 자리잡음과 동시에 그들의 이념과 이상을 형성케 하였으며 이러한 외래신앙은 이상을 지향하므로 현실을 지향하려는 민중들의 욕구에 부합될 수 없었던 것이다. 상류층은 외래 종교를 지식과 결부시켜 융성시켰고, 무속은 저변화되었기 때문에 자연히 지식수준이 낮은 민간층에 머물러 차원이 낮은 것으로 인식되었다. 한편으로는 불교와 결탁되어 미신화(迷信化)된 형태적 변화도 생기게 되었다.

한국 민화는 대중에게 아름다움을 통한 기쁨과 무교(巫敎)가 찾아낸 인간본위(人間本位), 인간중심(人間中心)의 우주, 인생관, 그리고 정치·사회를 지탱하는 윤리 의식의 고조와 예문에 대한 민중의 애경(愛敬)을 심어주고, 북돋아 주는 원동력이기도 했다. 민간층의 신앙적 바탕이 되어온 부속은 원본사고(原本思考)를 바탕으로 하고 있다.

무속의 세계는 민화가 추구하는 세계이므로 그 사상 또한 동일하다고 볼 수 있는데, 민화의 세계를 살펴보면 현실을 지향하며 인간의 존엄성과 평등사상을 근본으로 하기 때문에 내세(來世) 보다는 현세(現世)를 행복하게 영위하고자 하는 염원에서 비롯된 무병장수(無病長壽), 부귀영화(富貴榮華), 자손번성(子孫繁盛), 복록(福祿), 벽사사상(僻邪思想) 등 세속적 욕구를 내용으로 하고 있음을 알 수 있다. 이러한 인간의 공감대가 표출된 것이 민화였으므로 모든 사람이 필요로 한 회화였음을 짐작할 수 있다. 그런 까닭에 민화는 민족종교인 즉 무교(巫敎)의 산물이었으나 인습의 현실속에 생활 그 자체로서 존재하는 그림이 될 수 있었다.

유교(儒教)는 국가의 통치이념과 사회윤리 범절의 종교로 자리잡으므로서 사회를 정화하고 교육적 감계(鑑戒)를 위한 효제도(孝悌圖)와 문자도(文字圖)의 형태로 민화가 등장하게 되었다. 민화에 나타난 유교적 윤리의 바탕은 삼강오륜(三綱五倫)의 정신인데, 궁극적인 목표는 바른 행동과 언어, 잡다한 생각과 감정으로부터 초탈한 이른바 정심(正心)에서 달성된 인(仁)이 경지인 것이다. 감정의 표출이 억제되는 유교의 윤리관에서는 자연히 미술에 있어서도 정감(情感)의 표출이 소홀이 되는 양상을 띠게 되었다. 유교의 경우 일반 민중의 내면적 신앙과 결부되었다고 볼 수는 없고, 불교와 도교가 민중의 신앙생활에 깊숙히 침투하여 내면화하였다고 볼 수 있다.

유교가 배척되고 불교가 융성하는 사회 분위기에서 불교의 경우 점차 무속(巫俗)과 결부되어 기본적인 종교로 민중의 심층을 지배하였으며, 대중의 결핍된 현실들이 민화를 통하여 민중의 기본적 · 원천적인 요구들이 반영되어졌던 것이다. 불교가 비록 유교에 의해 주류의 자리를 물려준 상황으로 전락했으나 조선시대에 전시기를 통하여 볼 때, 불화(佛畫)의 명맥이 단절되지 않았다는 점은 특이 할 만하다고 볼 수 있다.

이러한 점은 전통적 사고와 의식의 단절이란 어렵다고 하는 보편적인 성격을 언급하지 않더라도 민족의 정감과 의식의 실체적 표현인 조선조(朝鮮朝) 민화의 세계에 불교적인 성격이 발견됨을 통해 알 수 있다. 금강산도(金剛山圖), 세속화(世俗化)된 불화(佛畫), 고승도사상(高僧道士像), 절의 벽에 걸려지는 신상도(神像圖)가 불교의 토착화에 있어 한 형식으로 평가되는 점, 무화(巫畫)에서의 불교적 성격, 십장생(十長生)의 영혼불멸(靈魂不滅)로 이어진 신(神)의 세계, 산수(山水)의 신앙(信仰)이 불교적 인간사상을 바탕으로 하고 있는 것을 볼 때 민화에 있어서 불교적 사상의 중요성을 발견 할 수 있는 것이다.

민화의 한 유형인 불화는 박력과 힘, 웅장한 구도, 색의 반복, 그리고 대비, 조화, 통일이 주는 색채의 체계, 생동하는 선(線)과 형(形), 부드러움, 인간의 정(情)도 초월하고 생명도 내용을 지니고 있는 것이다.

도교사상(道教思想)의 전래 시기는 유교의 전래와 때를 같이 하는 것으로 보여진다. 도교는 재산과 지위, 자손의 번창과 개인의 행복, 불로장생(不老長生)을 추구하려 했던 종교로서 중국에서는 근대에 이르기까지 민간신앙(民間信仰)을 형성해온 것으로 무위자연(無爲自然)의 사상에다 기성 종교의 요소와 음양오행설(陰陽五行說), 신선사상(神仙思想)을 융합한 다신적(多神的) 종교이다. 이러한 도교적인 사상은 유교의 폐쇄적이고 인간의 창조적인 예술성을 억압했던 것과는 달리 조선조 예술의 부흥과 예술정신의 고양(高揚)이라는 측면에서는 많은 공헌을 했다고 볼 수 있다. 민화에 있어서 도교적인 영향은 십장생(十長生), 청룡현무(靑龍玄武), 사신수(四神獸), 신선(神仙) 등의 그림에 상징적으로 나타나고 있다.

민화를 일상생활 속에서 가장 필요로 했던 시기는 조선시대 중기부터라고 할 수 있는데, 이 시기에서 실학(實學)이라는 학문이 본격적으로 대두되어 문화 전반에 영향을 끼치기 시작했다. 따라서 실학사상은 회화관(繪畫觀)에도 작용하여 민족 주체적이고 자의식적(自意識的)인 화풍을 이루게 되었으며 이러한 경향은 풍속화(風俗畫), 진경산수화(眞景山水畫)를 형성하게 되고 나아가서 민화의 형성에도 영향을 미치게 된다. 이러한 실학적인 사고의 영향이 민화에 끼친 대표적인 것이 바로 민화의 실용성(實用性)인 것이다. 즉 실용주의를 바탕으로한 정신이 표출되었다고 할 수 있다.

민화는 역사적으로 고찰해 볼 때 지속적으로 형성된 민중의 생활철학과 감정, 전통적인 미의식 등 기존의 지배계급인 사대부(士大夫) 계층에 의해 표출되지 못하고 있다가 임진왜란과 병자호란이라는 양대전란(兩大戰亂)을 통한 양반 계급사회의 붕괴, 현실적인 실학사상의 융성, 경제의 발전을 통한 그림에 대한 수요의 증대, 현실 위주의 의식전환 등 시대적 사회적 배경에 의해 잠재되어 있던 전통적인 미의식의 표출을 통해 회화로 표현되어진 것이다.

또한 사상적인 측면에서 볼 때 현세의 행복과 장수의 소원 그리고 불교의 무속화된 그림, 삼교사상의 간접적 표현에 이르기까지 다

양한 형태로 민중의 생활과 밀접하게 관계되어 나타난다고 볼 수 있다.

이에 따라 무속종교 즉, 현세복락주의(現世福樂主義)의 바탕에서 불교·유교·도교가 자연스럽게 융화되어 민화라는 매체를 통하여 그 당시 서민들의 정신을 형성하고 있음을 알 수 있다. 그러므로 민화의 내재된 정신은 민족 고유의 신앙인 무속 신앙과 결합된 불교·도교 그리고 주로 교화(教化)를 목적으로 하는 유교에서 찾아 볼 수 있는 것이다. 따라서 민화는 이러한 요소를 바탕으로 하여 표현된 당시의 미의식과 정감이 깊이 내포되어 표현된 회화라고 할 수 있다.

회화사적 측면에서 볼 때, 회화사 서술은 시대나 유파, 혹은 당대 회화의 경영과 그 변화를 확인 할 수 있는 화가의 창의성이 반영되어 있고, 작가나 제작년대가 어느 정도 확실한 작품을 기본 대상으로 하는 즉, 주로 선비화가나 화원화(畵阮畵)간의 작품들이 주된 서술의 대상이 되어 왔다고 볼 수 있다. 그런 까닭에 그린 사람이 분명하지도 않고 화격(畵格)으로 보아도 정통회화와 비교가 안될 정도로 낮은 소위, 민화가 한국회화사 서술에서 제외된 것은 어쩌면 당연한 것인지도 모른다. 그렇다고 하더라도 민화는 조선시대를 통하여 평민들에 의해 끊임없이 그려지고 향유(享有)되었으며, 그것은 어느덧 한국 회화의 한 영역을 차지했다는 역사적 사실에 주목할 필요가 있는 것이다.

요약해 볼 때 정통회화(正統繪畵)가 개인의 사상과 인생관을 창조적 기법으로 표현한 개인의 예술이라고 한다면 민화는 한 시대를 살아가는 일반대중의 집단사고가 몇몇 기본적인 행과 색의 짜임새로 표현된 민예적(民藝的)회화라고 할 수 있다.

이 영 수 단국대학교 예술대학 종신명예교수
李 寧 秀 檀國大學校 藝術大學 終身名譽教授

The Development of Folk Paintings

The world of folk painting took root in the tradition of popular culture, as folk song, historical romance, Korean verse which sang the life and death, love and hate, pleasure and sadness that was experienced by our ancestor through the long period. The expression of that folk paintings gave immediate recognition, and that was a means of communication of the same emotion. For it was the expression of ideal world which the Korean from the king to the common people commonly had.

Korean folk paintings is for the sake of "this world for happiness"(現世福樂), for example in folk paintings there are idols which can prevent fall into hell and guide to heaven.

Because of convention that was originated from social condition, the earnest hopes was symbolized as the trend of naturalistic form and composition. Artists as a technician were treated contemptuously, and they didn't have any intellectual power. So they were satisfied with conventional themes. Their paintings gave rise to the geometrical styles, and that show childish natural quality, humanity, brightness health and honesty.

They sublimated the social condition which was suppressed to satyr and humor, and they changed themselves to the media of colorless. So they have possessed a far-sighted view for to diminish resistance and to live clearness.

This is a idea which live joyfully today not by the reason of being or the true relations of sovereign and subject but by naturalistic reasonableness. The letters or icons like as "eternal youth"(不老長生), "long life, happiness and peace"(壽福康寧) reflect of the idea which true happiness is to take care of the body and long life rather than to live ideologically being restricted by institution for great success.

Consequently, attachment to the space of "room" for the mental rest and physical peace is more unique than any other countries in the world. They thought that "room" as a small universe, so the owner of that "room" play a role as the ruler of that universe. For that small universe rationalize the external irrationality internally and make consistency, It plays a role of sacred and inviolable territory. So painting is introduced as a media of the closed world which is the various icons of external nature around the house and desirable universe.

One of the common characteristics of many paintings which is called Korean folk paintings is the fact that They are divided only into two sorts as interior decoration and religious content. Paintings for interior decoration art mainly picture of mountains and water, flowers and birds, various still lifes which made by a folding screen or single screen for ornament of the interior of the royal palace, temple, government office, private houses. Religious paintings are mainly related to the folk faiths, and many of them are the direct or indirect expression of the Buddhism, Taoism and Confucianism.

The painting of ten symbols(十長生圖) which are originated from the thought of Sin Sun(神仙), confucianistic "Hyojedo"(孝悌圖) and various sorts of shamanist image of gods are developed to artworks by Korean folk painters according to social demand. And that artworks are interrelated with the faith of common people. That is to say, the paintings developed the faith of common people.

As mentioned above, in Korean folk paintings there are emotion and "joy and anger together with sorrow and pleasure"(喜怒哀樂) of our ancestor. So It might be said that the Korean folk painting is our unique traditional painting. For they have the character of painting of the real common life. Such being the case, there are not the expression of meaning of painting by the personal talent or a symbol of ruling ideology which are relatively logicalization, but the emphasis of the folk convention and unconscious collectiveness from the ancient period.

Accordingly, in folk paintings the vision of maker which is made by a time and space is not important thing. So to speak, the individuality of maker is neglected because of the generality of that idea which the objects have. So, There are related collective perspective which see that objects, and that relation is reduced conceptual expression.

Then, what is the reason why the subject matter of objects are conceptualized? The reason is that it is possible of the giving of symbolic meaning through the conceptualization of objects. The conceptualizing process of the subject matter of folk painting is to be for giving of the value of symbolization. And its symbolism express the collective emotion of the everyday living and desire.

That emotion is the feeling of wealthy, long life, many children etc., which is very ordinary and humanistic value proper to the agricultural society in that time. And folk paintings are pointed to richness, good health, the harmony of family, "the three bonds and the five moral rules in human relations"(三綱五倫) and sexual love which are extremely ordinary and secularistic desire, and occasionally point to confucian and buddhist utopia and ethical values.

In the orthodox paintings, Maker as a supplier presented his artwork for select by recipient and its value wad determined by maker himself. But the most of maker of folk paintings presented his artwork for fit to the general desire of recipients and for to function everyday living, so they have characters of anonymity and collectiveness. The purpose of the making of folk paintings is reduce conventional value, ornamental value and ritual value which was formed collectively and unconsciously, to the owner of folk painting. That is to say, the owner of that painting seem to have the faith of any utility. Therefore, at that time it seem the folk paintings primitively have the function of a charm(符籍).

To sum up, Korean folk paintings is the style of painting that symbolize extremely naive hope and realistic desires.

That is to say, folk paintings is related closely with the everyday living of common people from a prayer of realistic happiness and long-life, a shaman, a charm, ten symbols of long lifes, shamanism, a fable, a myth, buddhist paintings which became showmanism to the indirect expression of the Confucianism. Buddhism. Taoism.

The mental foundation of Korean folk paintings was composed by three components. To begin with, everyday living of common people, the second is shamanism which have fitted to the need of the time through the change, and the last is the thought of three religions (Confucianism. Buddhism. Taoism).

In the bottom of Korean thought, There is a shamanism which came down from ancestors. And that has the same roots with the image of national art. That is to say, it means that Korean folk paintings which regards as national art have the view of shamanism. This point is showed well that the subject of Korean folk painting was the common people. Therefore, Shamanism was symbolized by the folk paintings and at the same time generated folk paintings themselves.

There are many folk paintings which have the function of exorcism. The reason of that fact is that the coherent thought of folk paintings is shamanism. The mental foundation of folk paintings is composed by "the cosmic dual forces and the five elements"(陰陽五行), Confucianism. Buddhism, and shamanism. Then, The most foundational element of them is the last one. The foreign faith like as "The cosmic dual forces and the five elements" and Confucianism. Buddhism which came from China have occupied the position of the ruling-class faith and at the same time formed their ideology and the ideal. So this foreign faith could not satisfy the common peple which pointed to this world.

The upper class connected the foreign faith with knowledge, and that way developed the former. But shamanism was possessed by the common people which

have only poor knowledge, then shamanism was recognized as low-dimension faith. And the other hand, shamanism was changed to the superstition. The reason of that change is partly of the connection with Buddhism.

The Korean folk paintings have become a motive power for the common people to take pleasure in beauty, to have a view of humanism which was found by shamanism, to heighten of the consciousness of ethics which sustained that society and to have the love and esteem of the liberal arts. The background of shamanism which have become the foundation of the common people class was the thought of the original(原本思考).

So the world of shamanism is the same as the world which the folk paintings have pursued. And for the folk paintings pointed to this world and was founded by the dignity and equality of human, their contents was composed of the secular desires like as healthy and long life(無病長壽), wealth and prosperity(富貴榮華), many posterity(子孫繁盛), fortune and fief(福祿), the thought of exorcism(僻邪思想). So we guess that folk paintings was indispensible to the common people at that time. For the folk paintings was the expression of common thinking at that time. Therefore, folk painting was resulted by national religion, that is to say shamanism originally, but it became a painting which existed in the real life in itself.

Confucianism have become as a ruling ideology of nation and a religion of social ethics. So It originated one sort of folk paintings which purposed for the purification of the society and educational admonition like as the form of "Hyojedo" and "Munjedo"(文字圖). The foundation of Confucian ethics which was showed in folk paintings was "the three bonds and the five moral rules in human relations". The final purpose of that doctrine is the right behavior and speaking, that is to say so called the state of "In"(仁) that is attained by "JungSim"(正心), which rise above the miscellaneous thinking and feeling.

In Confucian ethics the expression of feeling was restrained, so naturally art also neglected the expression of emotion. But Confucianism was not connected with the inside faith of the common people closely, rather Buddhism and Taoism was closely connected with the inside faith of the common people. In the social situation which Confucianism was ostracized and Buddhism was prosperous, the latter gradually connected with shamanism, and became the fundamental religion.

So it dominated over the deep mind of the common people, and then folk paintings would reflect the fundamental and basic desires which the common people was wanted to. Though Buddhism was replaced by Confucianism as the main thought, but it is unusual fact that the stream of Buddhist paintings(佛畫) was not broken in the whole period of Chosun dynasty. That point is showed in that we can find the Buddhist character in the Chosun folk paintings which was substantial expression of the national emotion and consciousness, as well as the general fact that the break of traditional thought and consciousness is very difficult.

For example, painting of Mt, Kumkang(金剛山圖), secularized Buddhist paintings, image of a high priest(高僧道士像), painting of the God's image(神像圖) are evaluated a form of settling of Buddhism, Buddhist character in the shamanisitic paintings, the God's world is continued by the immortality of the soul(靈魂不滅) of ten symbols(十長生), the faith of mountain and water was grounded by Buddhist humanism, etc., through the all of them we can know that Buddhist thought was very important in the folk paintings. Buddhist paintings which is a sort of folk paintings have a power, grand plot, repetition of color, contrast, harmony, the system of color by the unity, dynamic line and shape, mildness.

It seems that the time of transmission of Taoism is the same as the time of Buddhism. Taoism as a religion have pursuited wealth and status, the prosperity of a posterity, the happiness of an individual and "eternal youth(不孝長生). And it was originated from China, and

in that country it formed the faith of the common people until the modern period.

Taoism was a sort of polytheism, so it was composed many elements, that is to say sheer naturalism(無爲自然), "the cosmic dual forces and the five elements"(陰陽五行), the thought of SinSun(神仙思想). Confucianism had closing character and restrained the creative art of human. But Taoism have contributed to the heighten of art of Chosun and the raise of the spirit of art. Taoist influence on the folk paintings was showed symbolically in the pictures, like as ten symbols(十長生), a Blue-Dragon and a turtle(靑龍玄武), four divine animals(四神獸), SinSun(神仙).

The most requested time in the every living was the middle period of Chosun dynasty. And then, at that time the SilHak(實學) had appeared strongly and began to influenced over the general culture of that time. So the thought of SilHak had influenced over the view of painting, and then at that time national, subjective and self-conscious style of painting had established.

In the result, that style had created the paintings of folk custom(風俗畵), Actual landscape painting(眞景山水畵), and had influenced the formation of the Korean folk paintings. The most influence thing of the thought of Sil Hak was the pragmatism of the folk paintings. That is to say, we can find the mentality of the pragmatism in the folk paintings.

In the historical point of view, folk paintings which had formed the philosophy of everyday living and emotion of the common people and traditional consciousness of beauty, could not manifested. For until that time the Chosun dynasty had ruled by the existing the nobility class(士大夫). But after two great wars (Japanese Invasion of Korea in 1592 and Chinese Invasion of Korea in 1637), due to the collapse of the nobility class, the prosperity of pragmatic SilHak, the increase of demand of the paintings thank to economic development and the realistic change of the consciousness, that is to say due to the change of the social condition, folk paintings could express the traditional consciousness of beauty which was latent.

And in the respect of the thought, desire for the happiness and the long life in this world, shamanist painting of Buddhism and the indirect expression of the thoughts of three religions (Confucianism, Buddhism, Taoism) are closely connected with the everyday living of the common peopel. So shamanism, that is to say secularism have integrated Buddhism, Confucianism and Taoism, and That was expressed in the folk paintings.

Therefore, the internal spirit of the folk paintings was found in the Buddhism and Taoism which connected with traditional shamanism and in the Confucianism which mainly purposed for indoctrination. So Korean folk paintings is the painting which was expressed deeply contemporary consciousness of beauty and emotion which grounded on the upper elements. But in the respect of the history of painting, the description of the history of painting had been made by the caes which the time, school, artist or the year of making could identified. That is to say, that was described mainly for the paintings of scholar and the bureau of painting.

Consequently, it is natural that folk paintings which maker is not clear and the level of painting is very low were excluded in the history of Korean paintings. But then folk paintings were painted and appreciated continually by the common people through the whole Chosun dynasty. So folk paintings occupy an important place in the history of Korean Paintings.

To sum up, the orthodox painting is the painting of the individual which expressed the thought and one's view of life of the individual in the creative skill, Korean folk paintings is the common people's painting which was expressed.

이 영 수 단국대학교 예술대학 종신명예교수
Lee Young Soo Professor emeritus at college of Korean painting Dankook Univ.

도.圖.1 · 어해도
60×60 · 지본

도.圖.2 · 어해도

64×63 · 지본

도.圖.3 · 모란도

39×106 · 지본

도.圖.4 · 책가도
46×69 · 지본

도.圖.5 · 산수도
29×112 · 비단

도.圖.6 · 산수도
29×112 · 비단

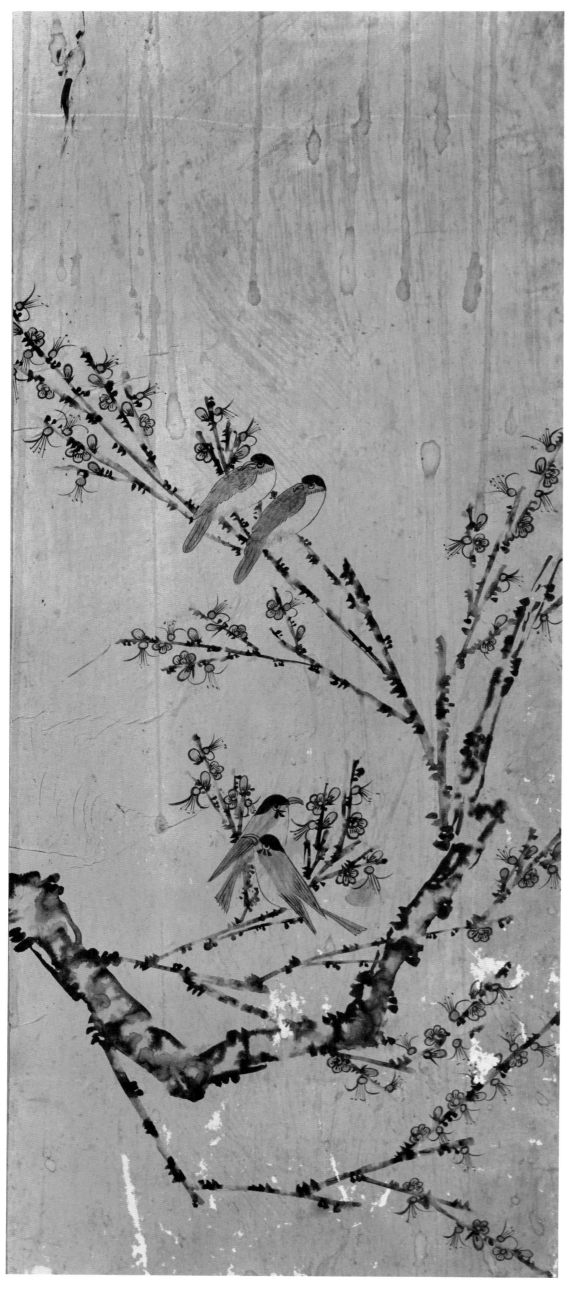

도.圖.7 · 화조도

37×87 · 지본

도.圖.8 · 문자도

33×130 · 지본

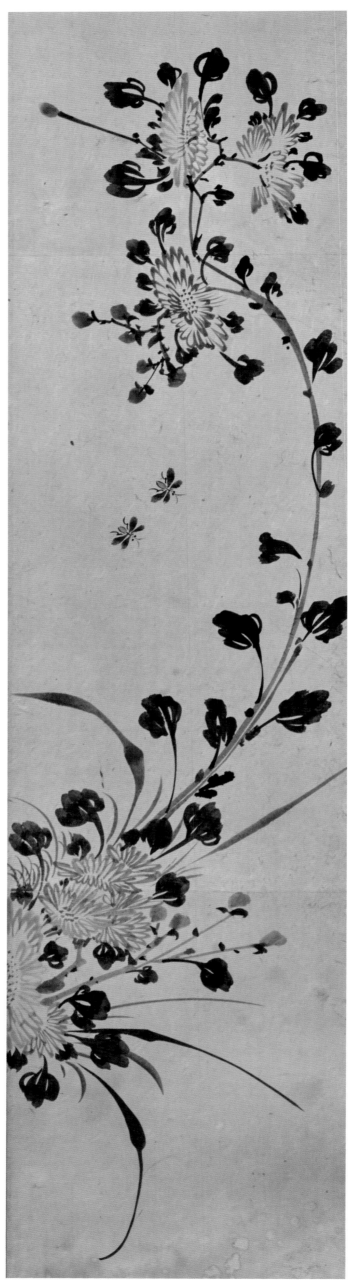

◀ 도.圖.9 · 봉황도
24×102 · 지본

◀ 도.圖.10 · 화훼도
24×102 · 지본

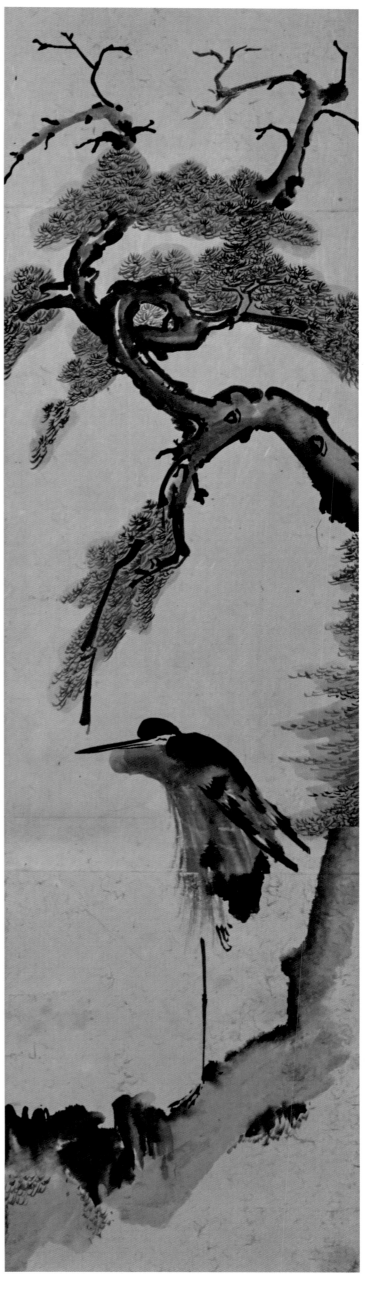

도.圖.11 · 화조도 ▶
　　24×102 · 지본

도.圖.12 · 송학도 ▶
　　24×102 · 지본

도. 圖. 13 · 화조도

32×111 · 지본

도.圖.14 · 화조도

20.5×109 · 지본

33

도.圖.15 · 문자도

36×59 · 지본

도.圖.16 · 문자도

33×103 · 지본

도.圖.17 · 모란도
33×78 · 지본

도.圖.18 · 화조도

34×91 · 지본

도.圖.19 · 화접도

34 × 91 · 지본

도.圖.20 · 화조도
20.5×109 · 지본

도.圖.21 · 산신도
63×93 · 지본

도.圖.22 · 산신도
49×89 · 지본

도.圖.23 · 화접도
26×80 · 지본

도.圖.24 · 포도

33×130 · 지본

도.圖.25 · 포도
31.5×93 · 지본

帆 季浦停

도.圖.26 · 산수도

32×79 · 지본

도.圖.27 · 연화도

32×110 · 지본

도.圖.28 · 파초도

32×110 · 지본

도.圖.29 · 십장생도

29×93 · 지본

도.圖.30 · 산수도

38×108 · 지본

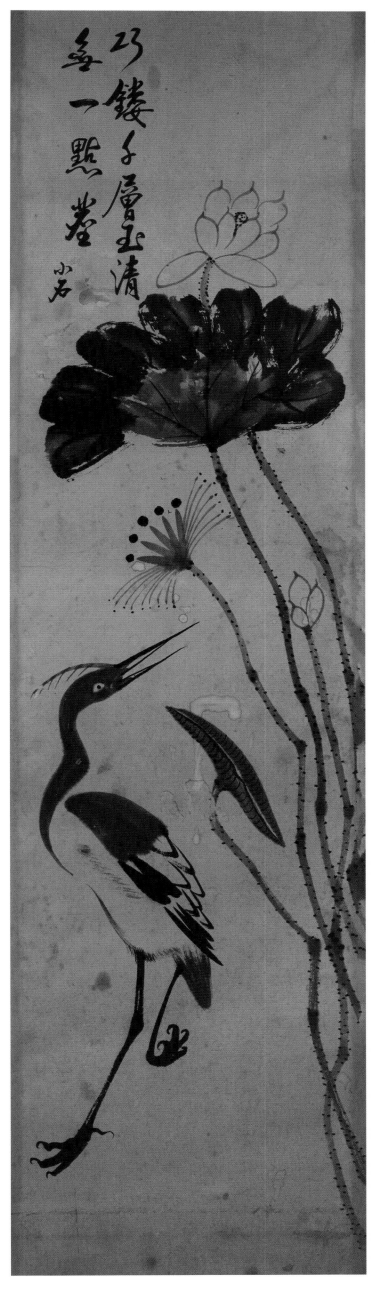

도.圖.31 · 화조도

33×130 · 지본

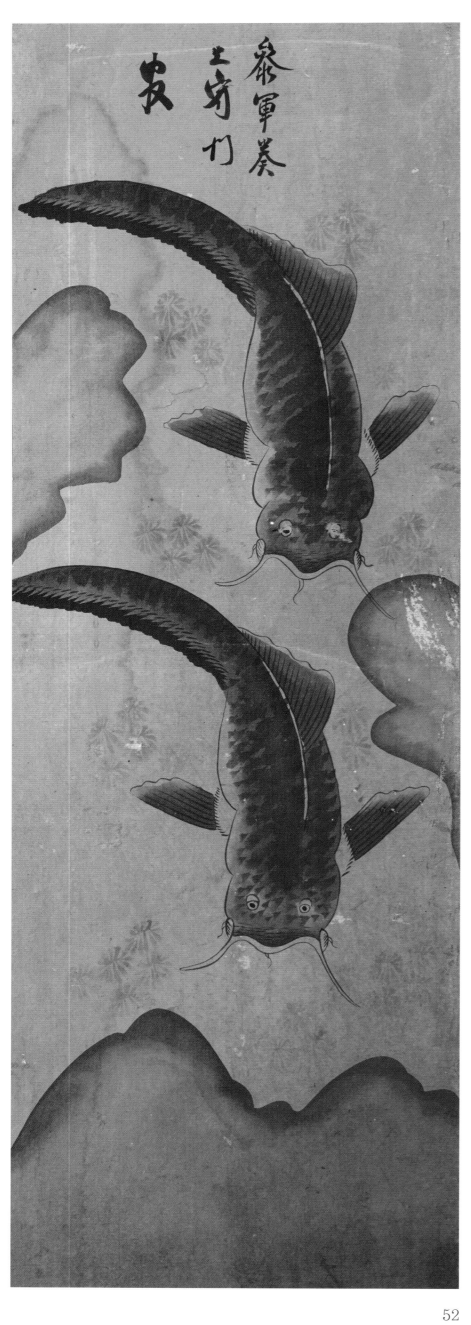

도.圖.32 · 어해도

26×78 · 지본

도.圖.33 · 화조도

35×57 · 지본

도.圖.34 · 화조도

27×84 · 지본

도.圖.35 · 화조도
30×104 · 지본

도.圖.36 · 어해도

40.5×98 · 지본

도.圖.37 · 산수도

34×104 · 지본

도.圖.38 · 화조도

45×121 · 지본

도.圖.39 · 화접도
24×87 · 지본

◀ 도.圖.40 · 산수도
　　30×106 · 지본

◀ 도.圖.41 · 산수도　　　　도.圖.42 · 산수도
　　30×106 · 지본　　　　　38×107.5 · 지본

도.圖.43 · 화조도
32×119 · 지본

62

도.圖.44・책가도

31×54・지본

도.圖.45 · 문자도

31.5×98 · 비단

도.圖.46 · 문자도
35×85 · 지본

도.圖.47·산수도

41×78·지본

도.圖.48 · 산수도
41×78 · 지본

도.圖.49 · 화조도 ·
45×120 · 지본

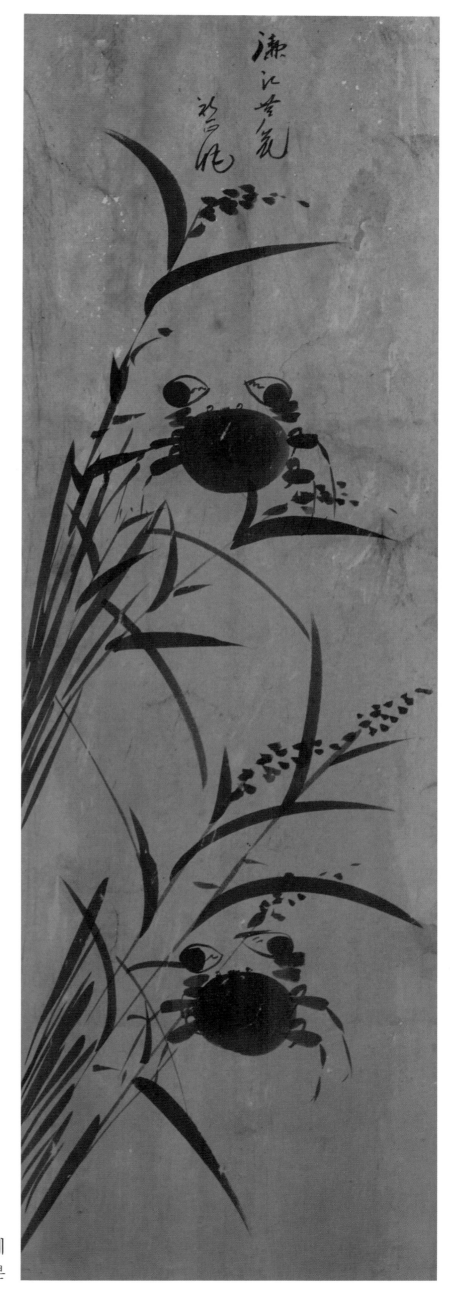

도.圖.50 · 갈대와 게
27.5×98 · 지본

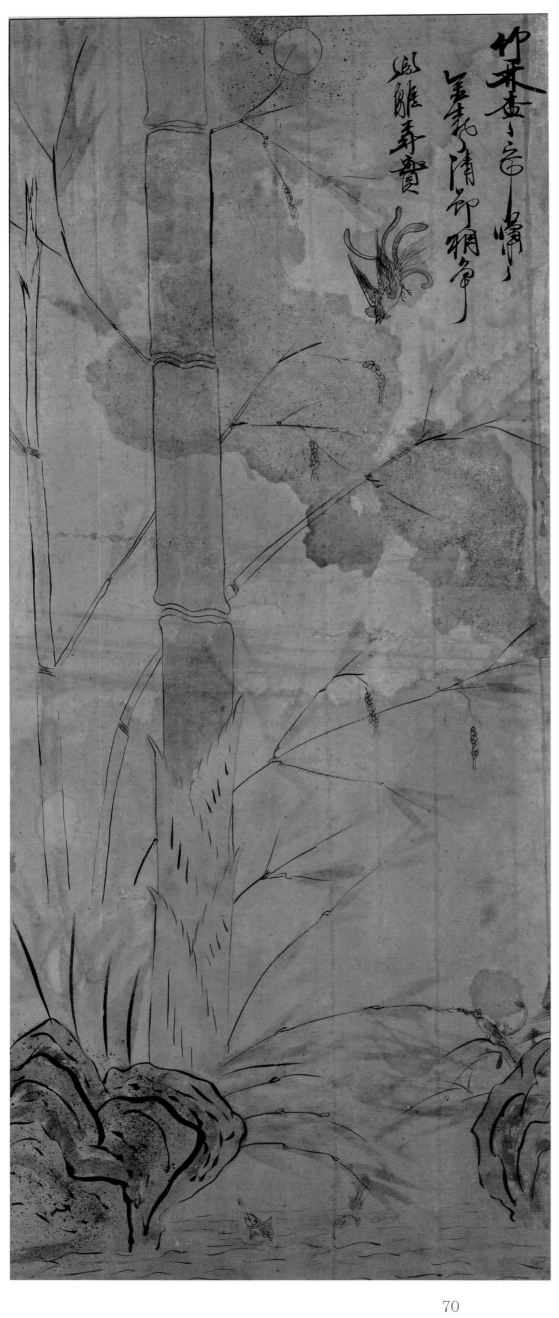

도.圖.51 · 대나무

32×77 · 지본

非梧桐不棲
非竹實不食

도.圖.52 · 봉황도
32×77 · 지본

71

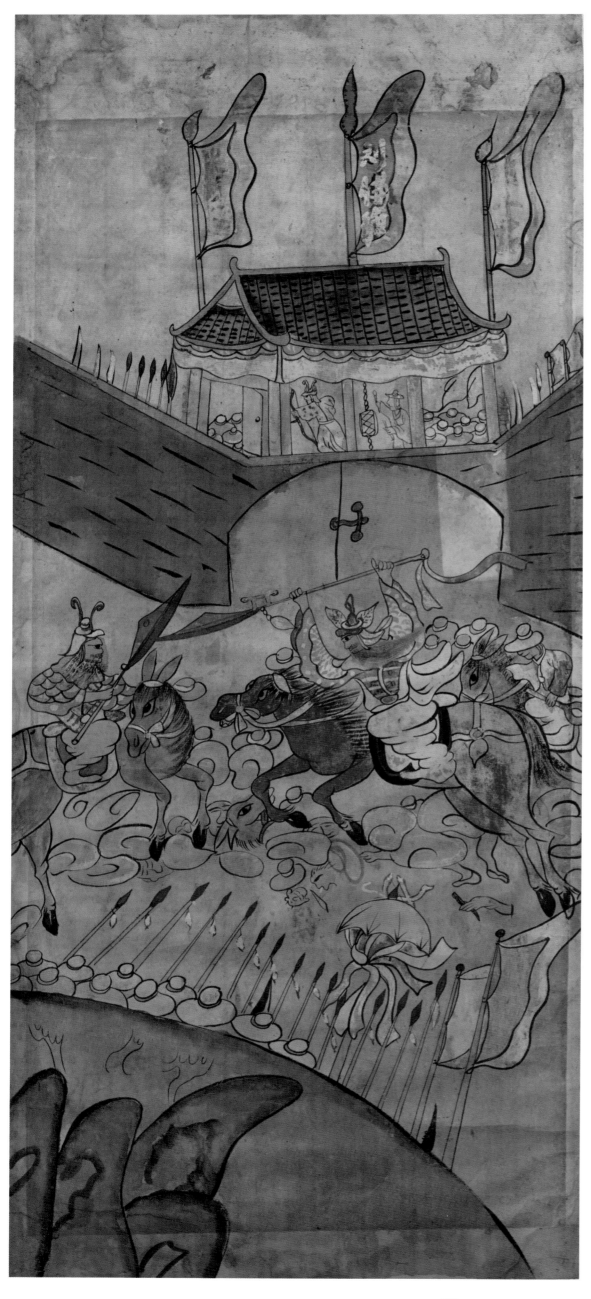

도.圖.53 · 삼국지도

40×92 · 지본

도.圖.54 · 연화도

28×89 · 지본

도.圖.55 · 어해도

27.5×86 · 지본

도.圖.56 · 어해도
27.5×86 · 지본

도.圖.57 · 화조도

28×104 · 지본

도.圖.58 · 모란도

35×103 · 비단

도.圖.59 · 어해도 ·
35×103 · 지본

78

望海樓 春景

松亭 千年白鶴樓

도.圖.60 · 송학도

35×103 · 지본

79

도.圖.62 · 화조도

31×78 · 지본

도.圖.63 · 포도
34×102 · 지본

도.圖.64 · 초도 ▶
34×102 · 지본

도.圖.65 · 매화도 ▶
34×102 · 지본

84

도.圖.66 · 모란도
30×106 · 비단

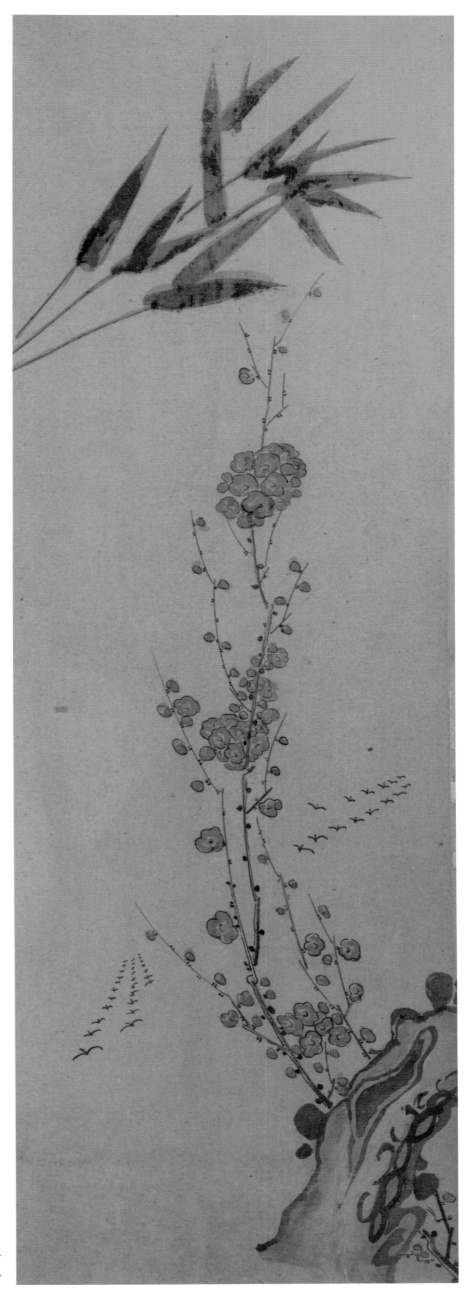

도.圖.67 · 매화도
30×106 · 비단

도.圖.70 · 연화도

33×88 · 지본

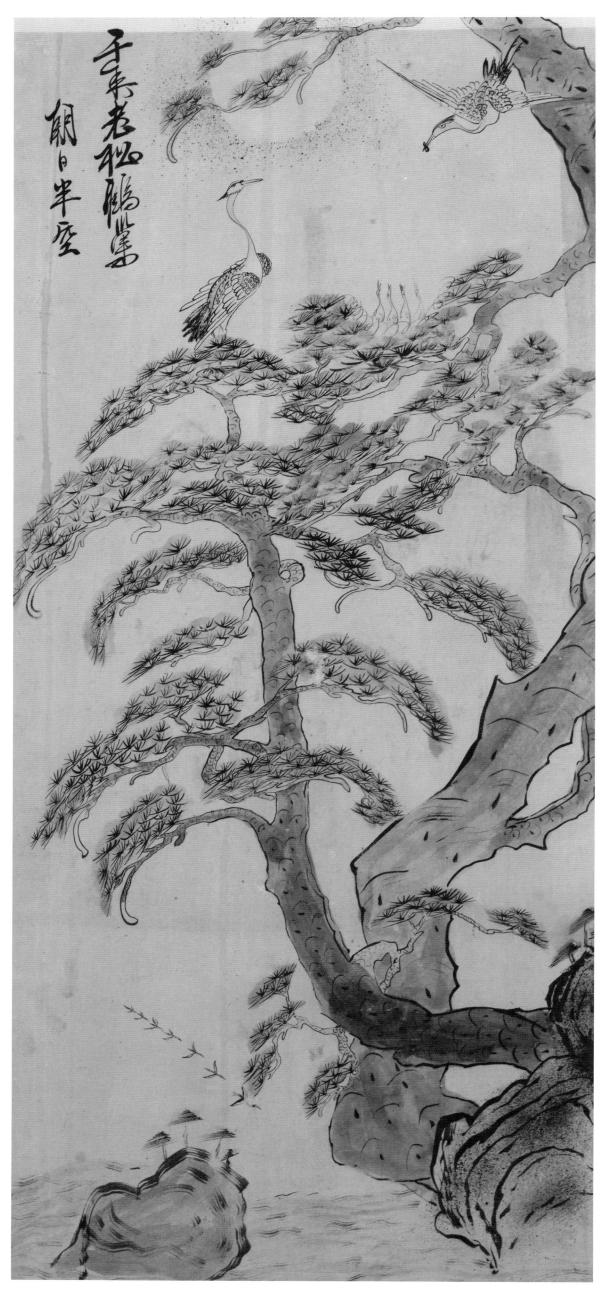

도.圖.71 · 송학도

35 × 79 · 지본

92

도.圖.72 · 십장생도
33×120 · 지본

도.圖.73 · 어해도
33×120 · 지본

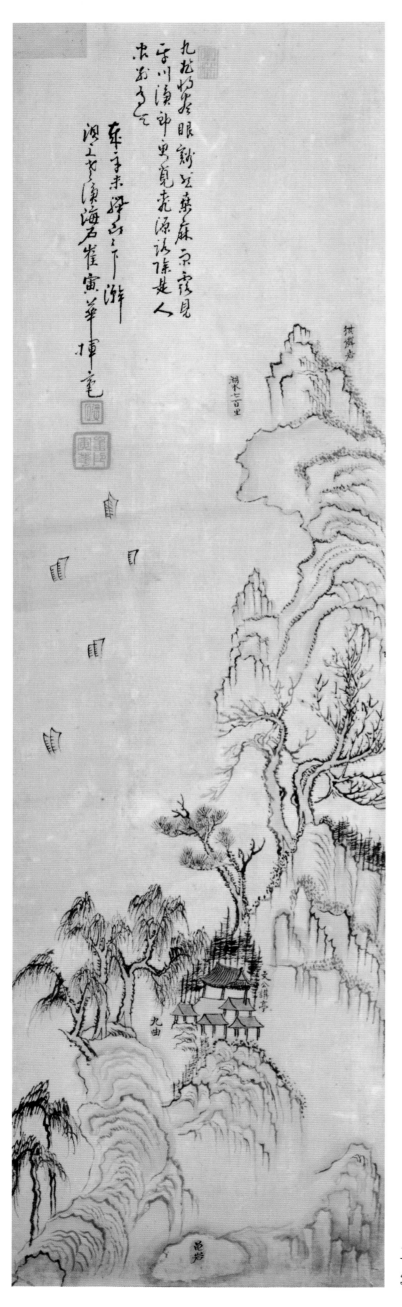

도.圖.74 · 산수도

30×108 · 비단

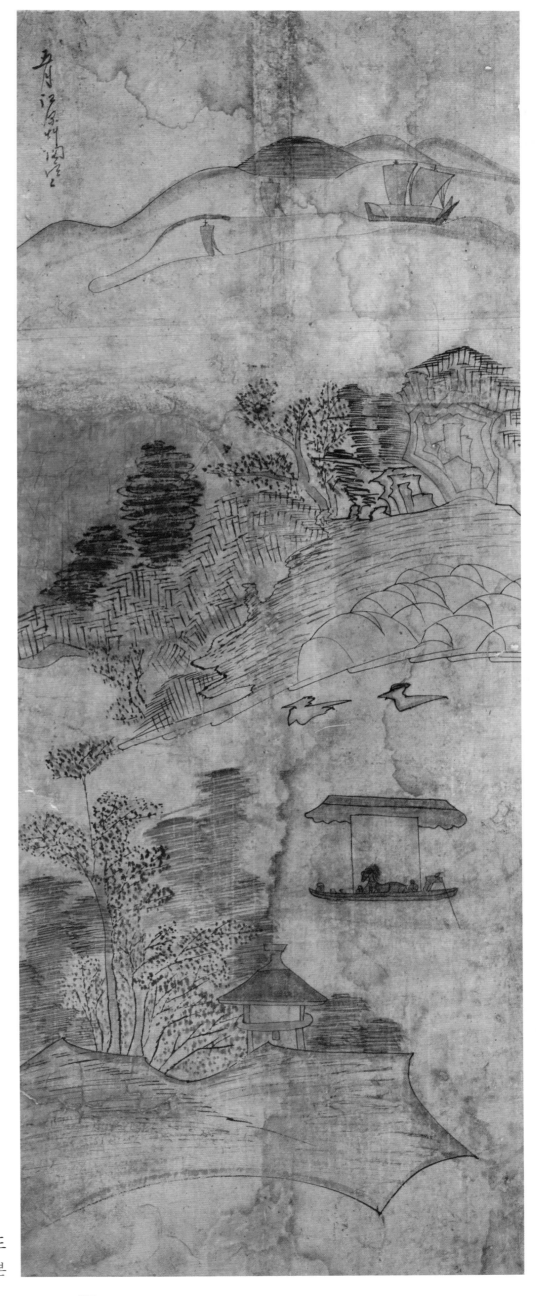

도.圖.75 · 산수도

37×96 · 지본

도.圖.77 · 문자도

29×55 · 지본

도.圖.78 · 문자도
22×79 · 지본

도.圖.79 · 문자도
22×79 · 지본

100

도.圖.80 · 문자도

31×66 · 지본

101

도. 圖. 81 · 문자도

30 × 66 · 지본

도.圖.82 · 문자도

31×69 · 지본

도.圖.83 · 화조도 ·
33×102 · 지본

104

도.圖.85 · 화조도

31×114 · 지본

도. 圖. 86 · 문자도

30×83 · 지본

도.圖.87·문자도

31×94·지본

도.圖.88 · 문자도
31×94 · 지본

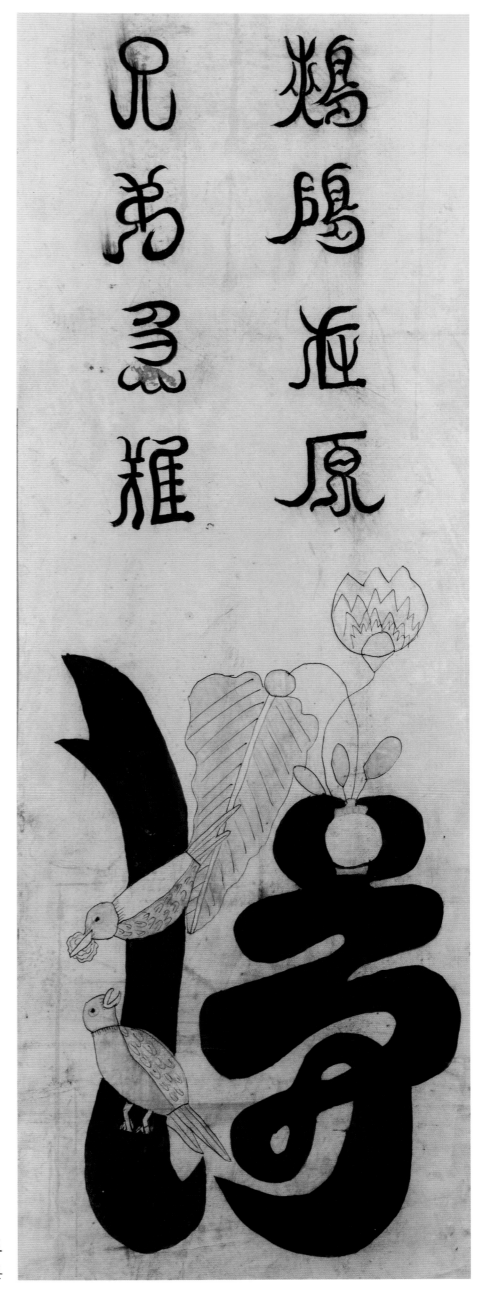

도.圖.89 · 문자도
31×94 · 지본

도.圖.90 · 문자도

31×93 · 지본

도.圖.91·문자도
32.5×75·지본

首陽梅月

夷方淸節

도.圖.92 · 문자도

31.5×74 · 지본

114

도.圖.93 · 문자도

31.5×74 · 지본

도.圖.94 · 문자도

33×80 · 지본

도.圖.95 · 문자도
28×50 · 지본

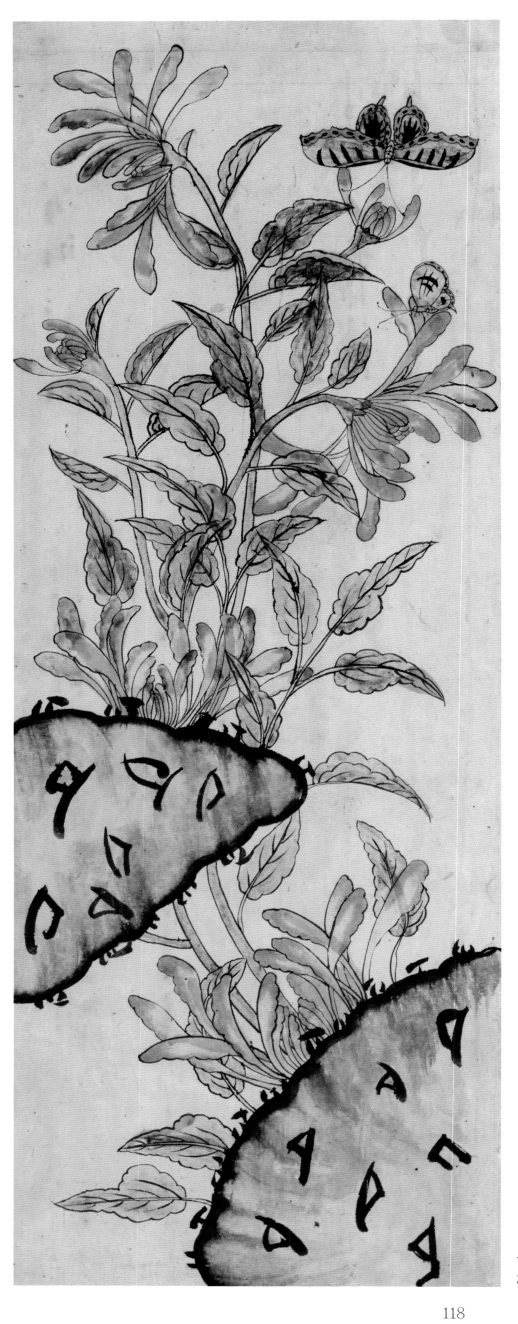

도.圖.96 · 화접도

34×90 · 지본

妹深樓
葉全
千光㶼
抒釐
盡雲
一幅

도.圖.97 · 산수도
28×59 · 지본

119

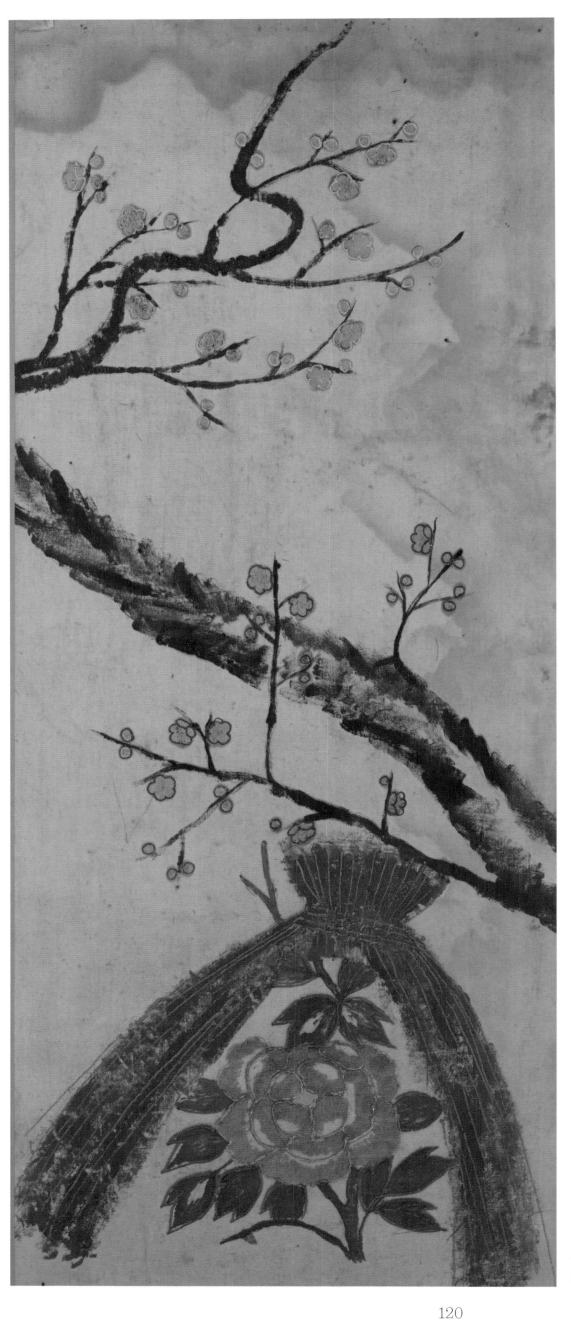

도.圖.98 · 모란도
36×94 · 비단

도.圖.99 · 모란도

31×97 · 비단

도.圖.100 · 산수도
32×102 · 비단

도.圖.101 · 산수도
32×102 · 비단

도.圖.102 · 산수도
32×102 · 비단

도.圖.103 · 산수도
32×102 · 비단

도.圖.104 · 모란도
32×108 · 지본

도.圖.105 · 화조도
30×82 · 비단

도.圖.106 · 화조도 ·

31×88 · 지본

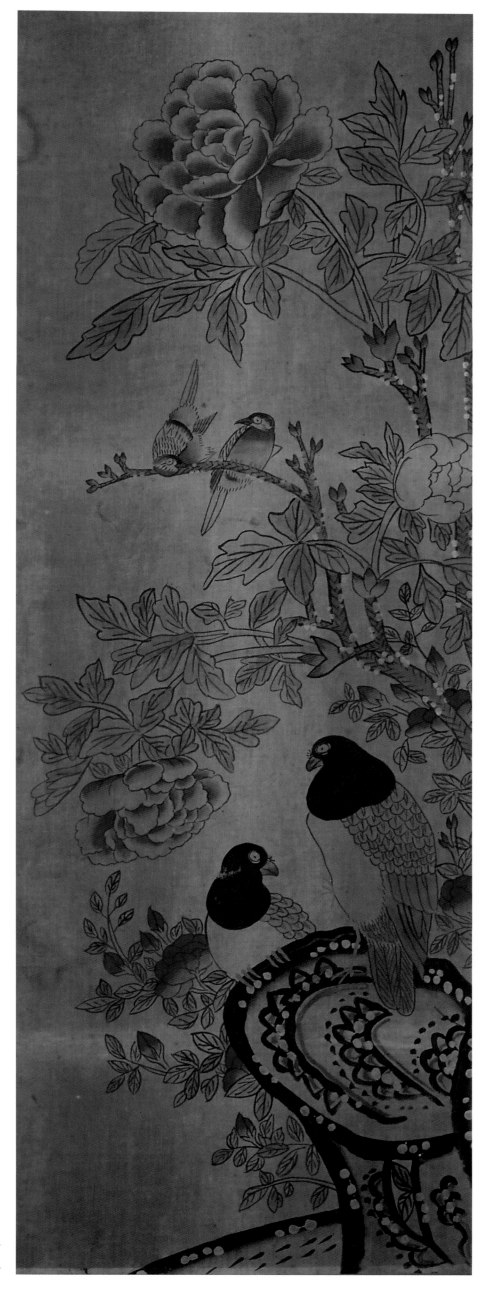

도.圖.107 · 화조도

31×88 · 지본

도.圖.108 · 화조도 ·

31×88 · 지본

128

도.圖.109 · 문자도

31×85 · 지본

도.圖.110 · 화조도 ·

33×109 · 지본

도.圖.111 · 연화도
30 × 110 · 지본

131

도.圖.112 · 책가도 ·

35×99 · 비단

도.圖.113 · 화조도

28×92 · 지본

133

도.圖.114 · 화접도 ·
30×87 · 지본

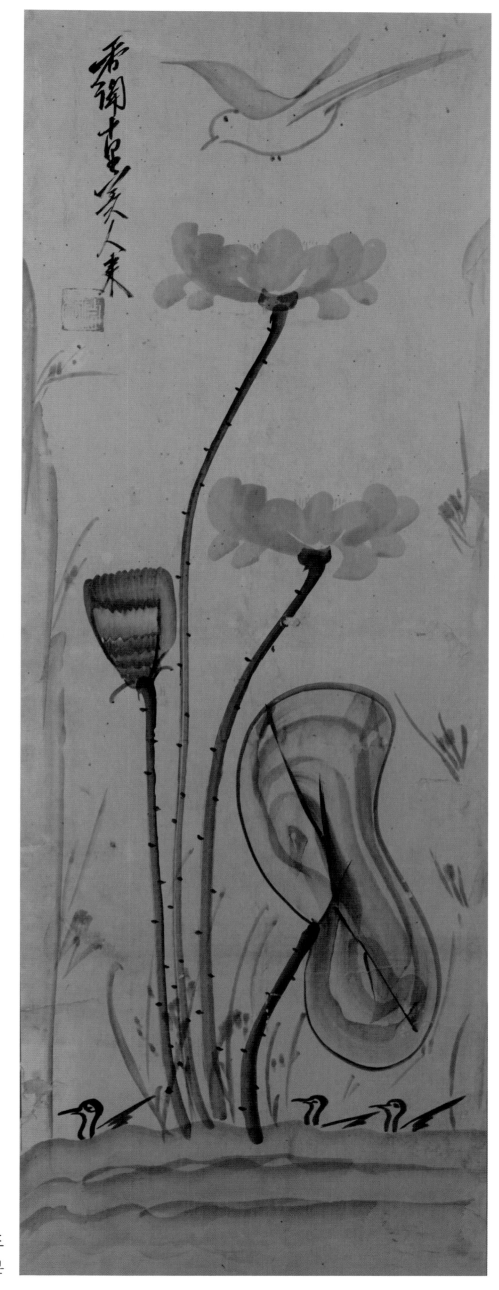

도.圖.115 · 화조도

30×87 · 지본

도.圖.116 · 화조도 ·

34×90 · 지본

도.圖.117 · 대나무

30×87 · 지본

도.圖.118 · 문자도

34×108 · 지본

도.圖.119 · 문자도

34×108 · 지본

도.圖.120 · 문자도
29×100 · 지본

도.圖.121 · 문자도
29×100 · 지본

蘭在深山無間香
清露光風袛自知

置酒東軒如對聖
得梅南國似逢仙

도.圖.122 · 화접도

32×106 · 지본

도.圖.123 · 화조도

32×106 · 지본

似共東風別有因
絳羅高捲不勝春

天下無雙艶長不消
生之二理最為要

도.圖.124 · 모란도
32×106 · 지본

도.圖.125 · 모란도
32×160 · 지본

도.圖.126 · 화조도

26×96 · 지본

도.圖.127 · 화접도

26×96 · 지본

도.圖.128 · 산수도

34×122 · 지본

도.圖.129 · 산수도

34×122 · 지본

도.圖.130 · 화조도 ·

30×88 · 지본

도.圖.128 · 산수도
34×122 · 지본

도.圖.129 · 산수도
34×122 · 지본

도.圖.130 · 화조도 ·
30×88 · 지본

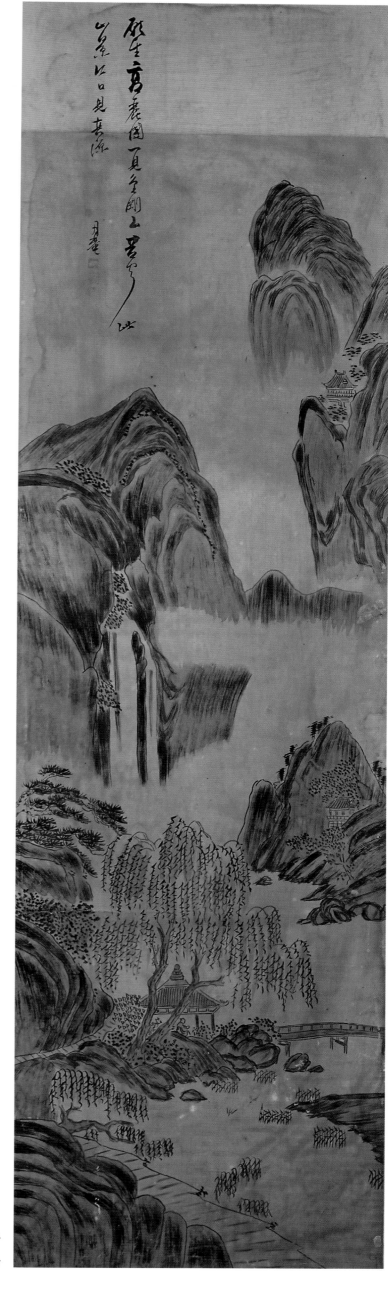

◀ 도.圖.131 · 산수도 ·
34×122 · 지본

◀ 도.圖.132 · 산수도 ·
34×122 · 지본

도.圖.133 · 산수도
34×122 · 지본

도.圖.134 · 공작도 ·

34×122 · 지본

도.圖.135 · 모란도

34×122 · 지본

도.圖.136 · 화조도 ·
33×92 · 지본

도.圖.137 · 연화도

33×105 · 비단

山中昨夜雨
花萼閙煙閒

도.圖.138 · 모란도 ·

33×105 · 지본

152

도.圖.139 · 닭

28×86 · 비단

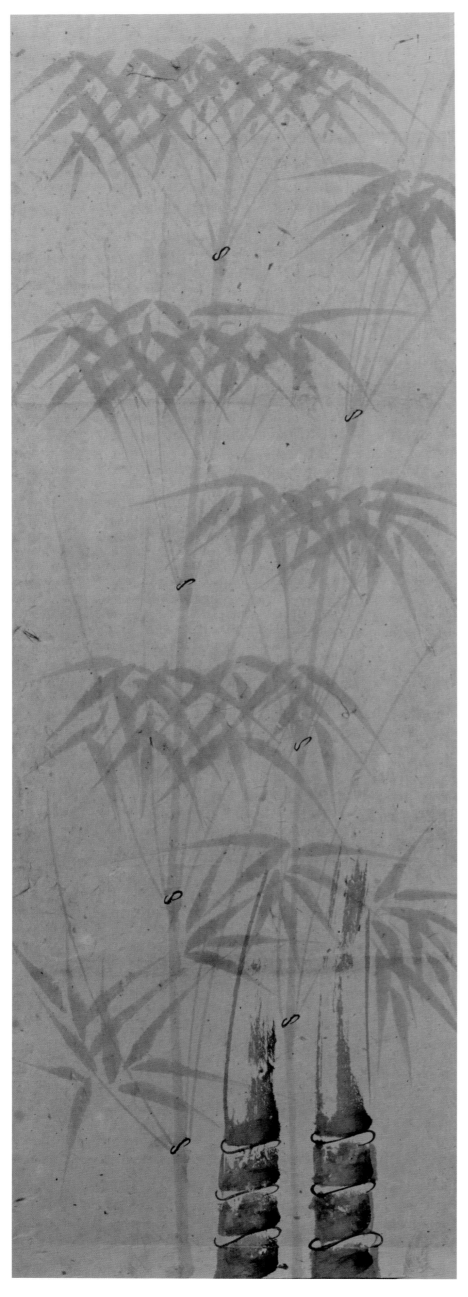

도.圖.140 · 대나무 ·
33×94 · 지본

154

도.圖.141 · 모란도
33×94 · 지본

도.圖.142 · 어해도 ·

32×108 · 지본

도.圖.143 · 연화도

32×90 · 지본

도.圖.144 · 화조도 ·
32×90 · 지본

도.圖.145 · 어해도

34×76 · 지본

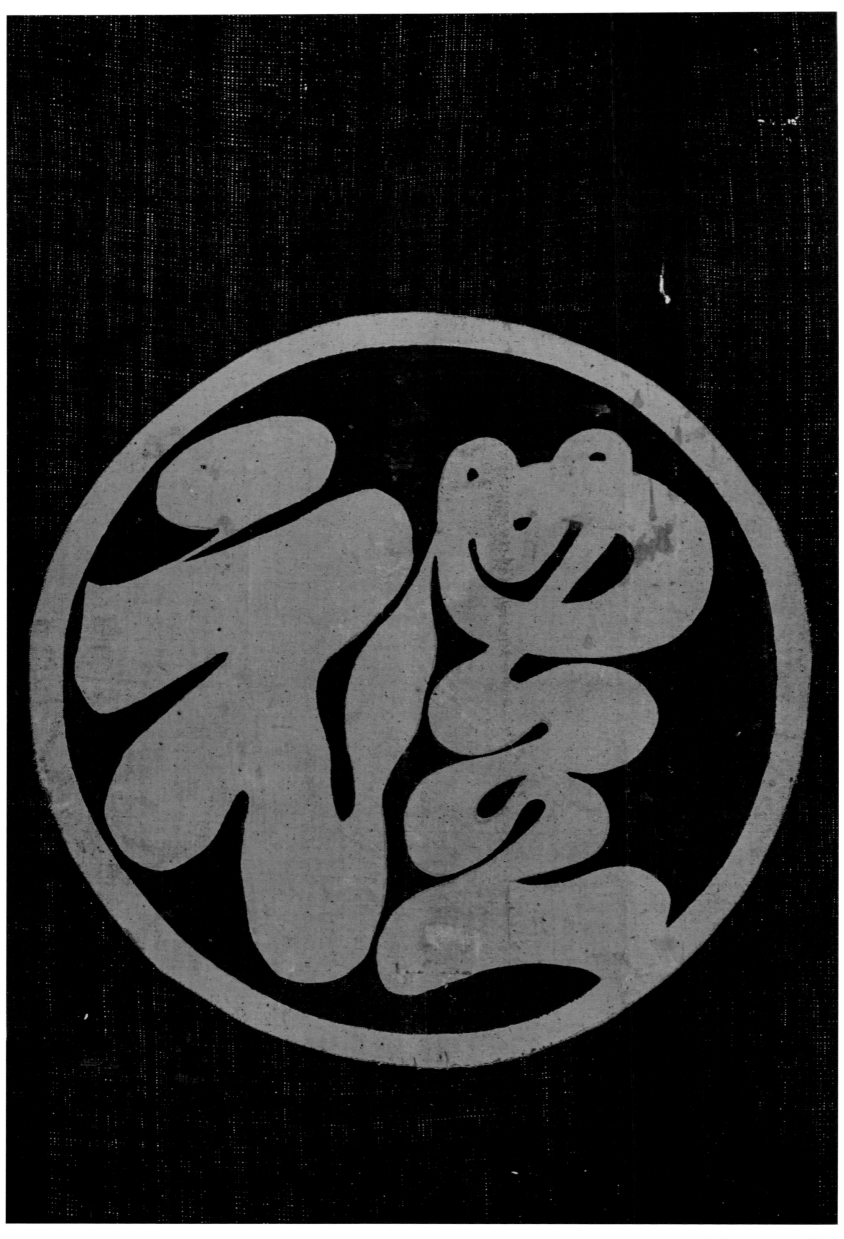

도.圖.146 · 문자도

40×60 · 지본

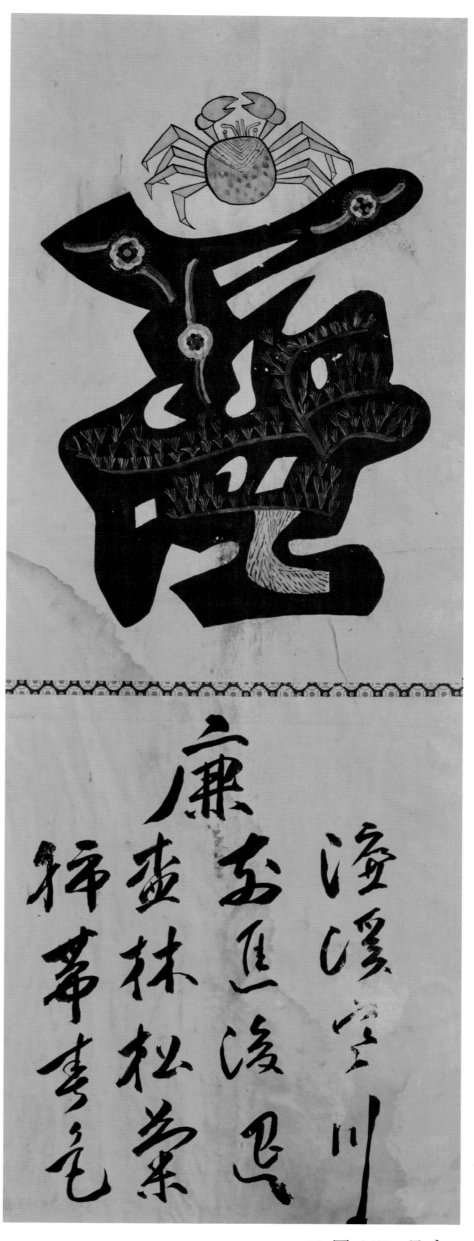

도.圖.147 · 문자도

33×90 · 지본

도.圖.148 · 불화도

62×120 · 지본

도.圖.149 · 책가도

92×103 · 지본

165

도.圖.150 · 문자도
92×103 · 지본

도.圖.151 · 어해도

30×133 · 지본

도.圖.152 · 어해도 ·

33×90 · 지본

도.圖.153 · 화조도

32×123 · 지본

도.圖.155 · 문자도

30×73 · 지본

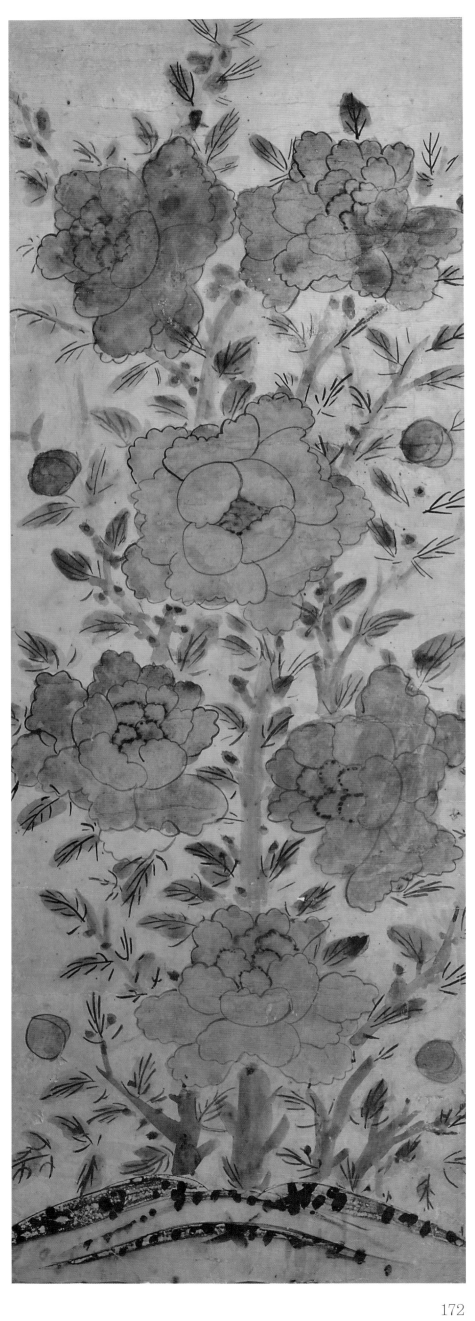

도.圖.156 · 모란도 ·
33×94 · 지본

도.圖.157 · 화조도
29×77 · 지본

173

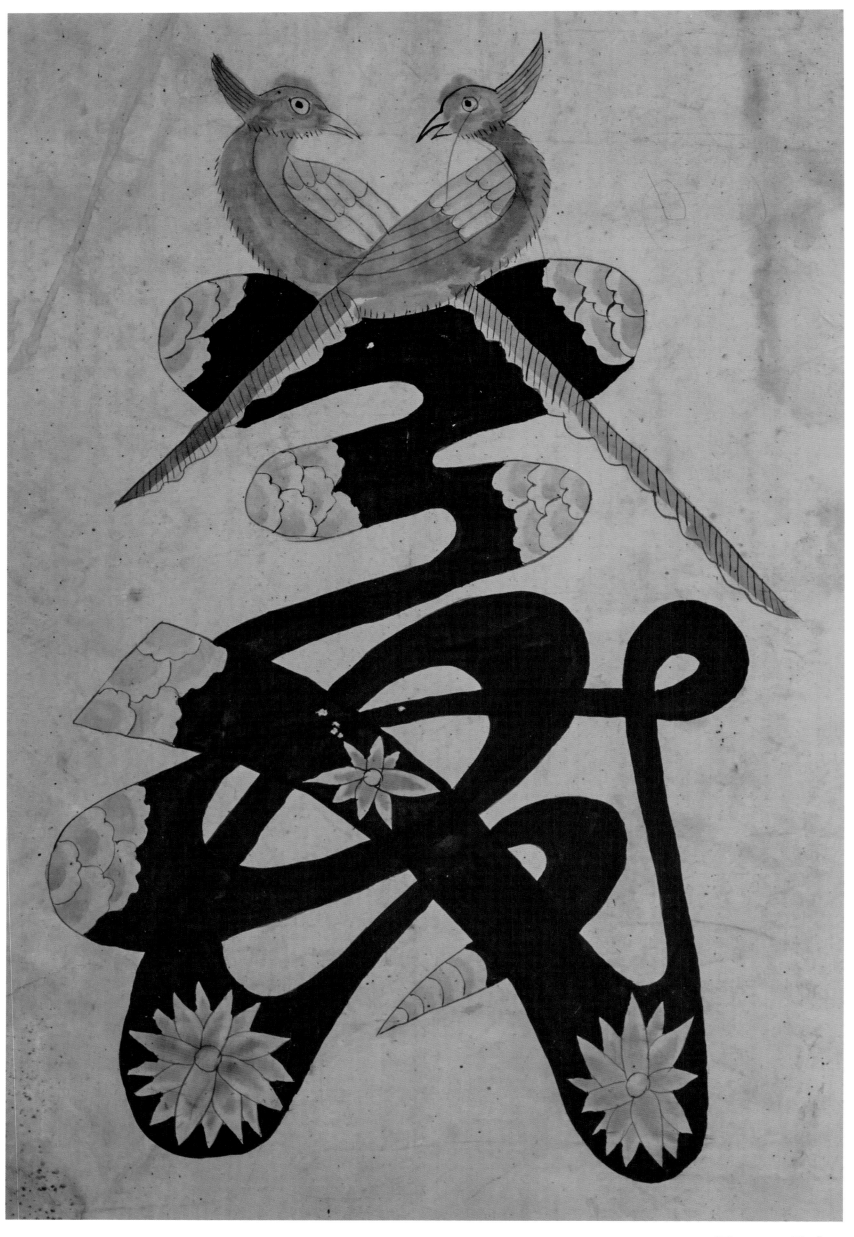

도.圖.158 · 문자도

34×87 · 지본

174

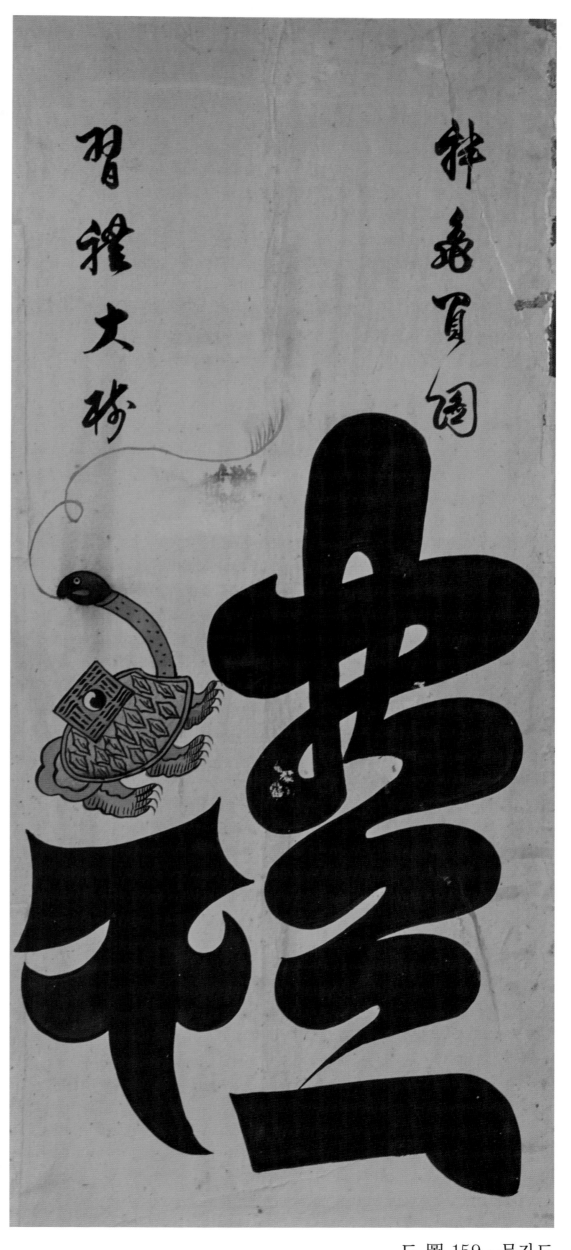

도.圖.159 · 문자도

31×98 · 지본

도.圖.160 · 연화도 ·
31×121 · 비단

176

도.圖.161·학

26×100·지본

도.圖.162 · 노안도 ·

26×100 · 지본

도.圖.163 · 매

28×104 · 지본

179

도.圖.164 · 학,나비,토끼 ·
31×75 · 지본

도.圖.165 · 수렵도

38×128 · 비단

181

도.圖.166 · 화조도 ·
25×123 · 지본

도.圖.167 · 화조도

32×86 · 지본

도.圖.168 · 봉황도 ·
34×110 · 지본

도. 圖. 169 · 연화도

34×110 · 지본

黃鶴樓中
吹玉笛
江城五月
落梅花

도.圖.170 · 문자도 ·

28×81 · 지본

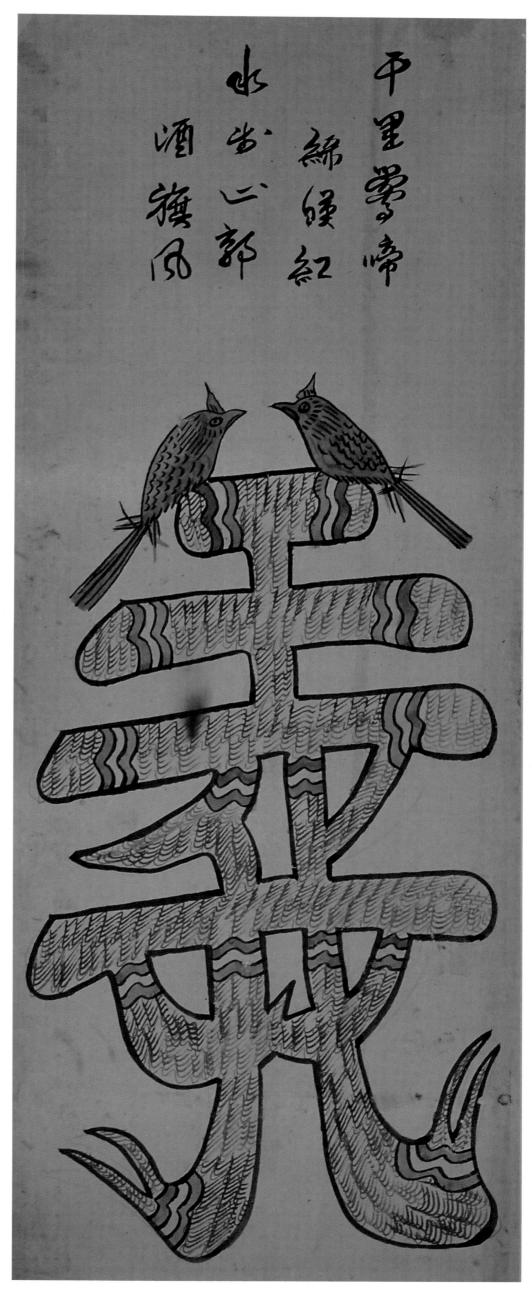

도.圖.171 · 문자도

28×81 · 지본

도.圖.172 · 석류와매

36 × 121 · 지본

長坂橋
張飛爲後
殿風

도.圖.173 · 삼국지도 ·
32×85 · 지본

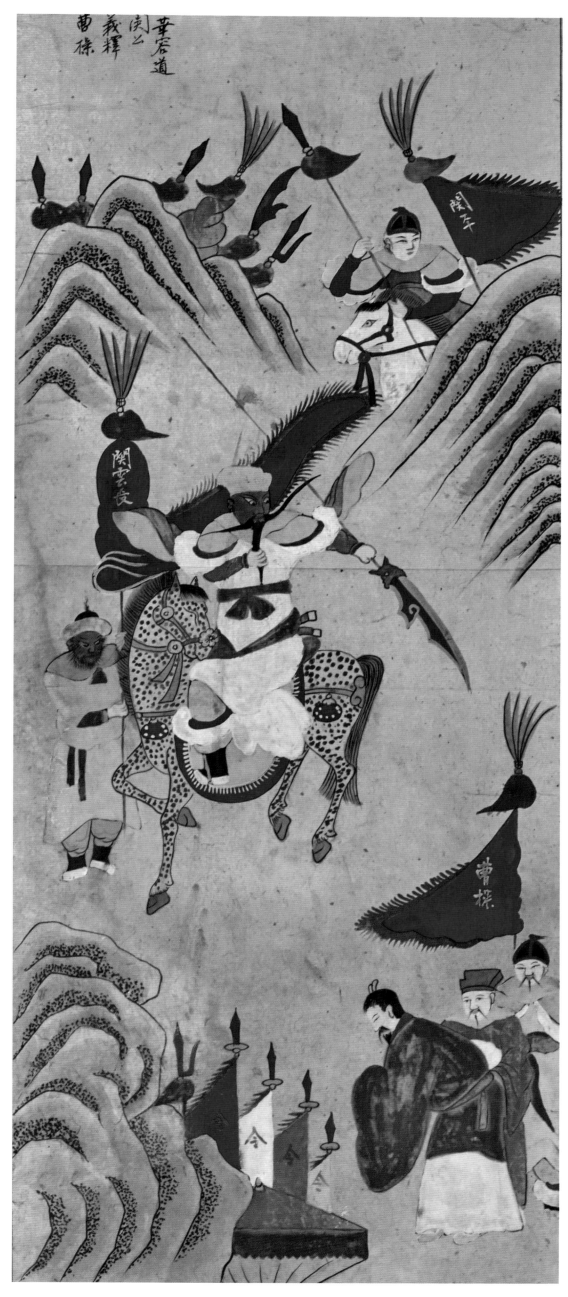

도.圖.174 · 삼국지도
32×85 · 지본

도.圖.175 · 설화도 ·

32×85 · 지본

도.圖.176 · 화조도

33×103 · 지본

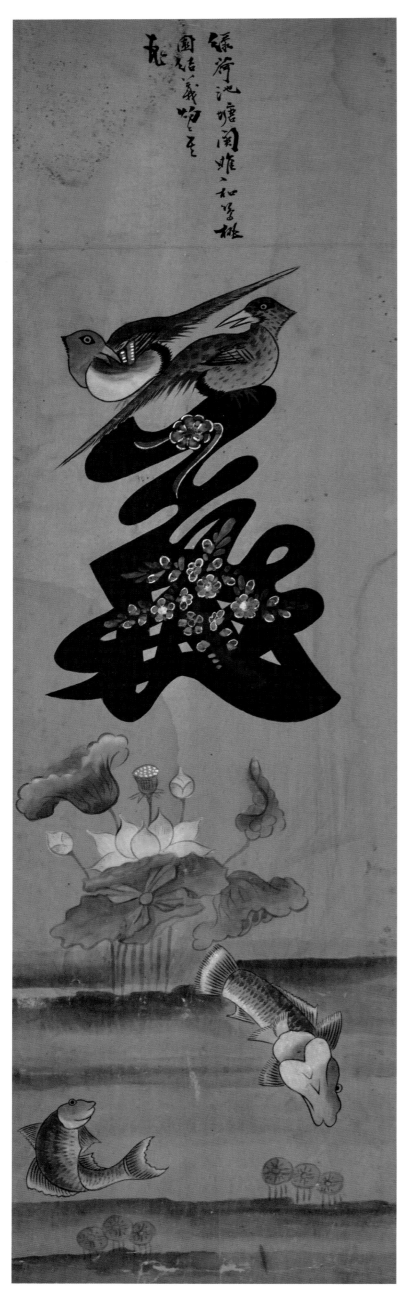

도.圖.177 · 문자도 ·

33×113 · 지본

도. 圖. 178 · 문자도

33×113 · 지본

도.圖.179 · 화조도 ·
27×78 · 지본

도.圖.180 · 삼국지도

40×97 · 지본

洞庭秋月

도.圖.181 · 산수도 ·
30×65 · 지본

烟寺暮

도.圖.182 · 산수도

30×65 · 지본

도.圖.183 · 어해도 ·
33×108 · 지본

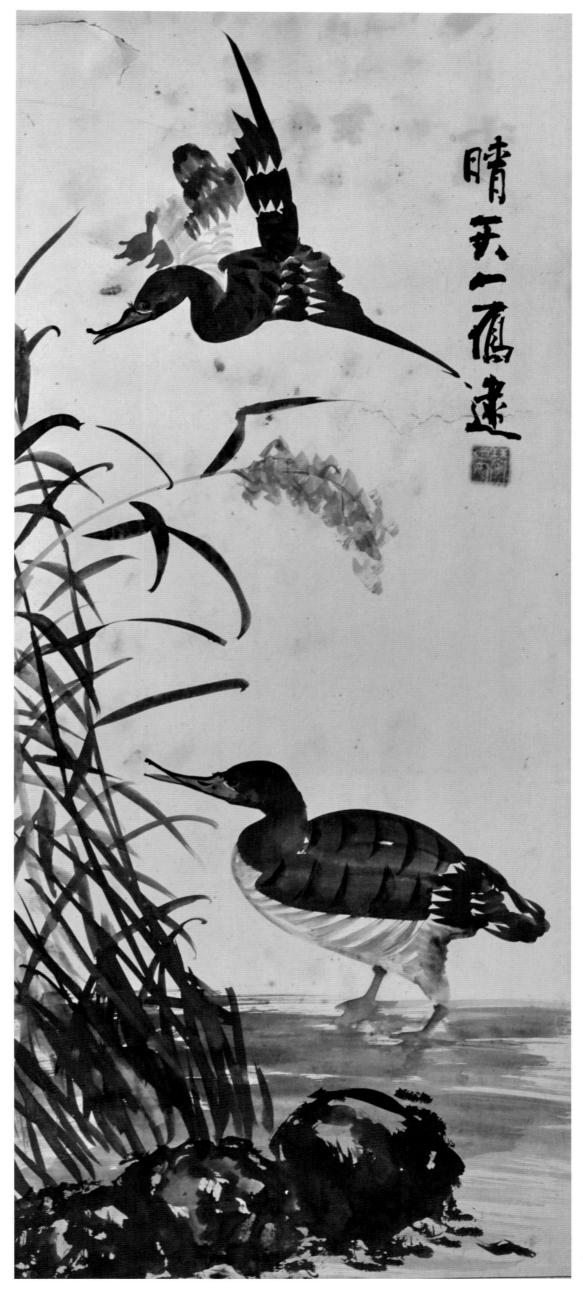

도.圖.184 · 노안도
33×108 · 지본

도.圖.185 · 화접도 ·

32×123 · 지본

도.圖.186 · 화조도
32×123 · 지본

도.圖.187 · 문자도

30×93 · 지본

도.圖.188 · 문자도

32×116 · 지본

一雨濱邊上釣
舡暢亭
峯影離
晴川
虹橋
一斷無浦
息萬壑千
峰鎖翠
姻

도.圖.189 · 산수도

26×46 · 지본

206

九曲掃窮
眼鉤然柔
平川
漁郎
互見
桃源路徐是人家
別有天

도.圖.190 · 산수도

26×46 · 지본

207

도.圖.191 · 산수화접도 ·
27×69 · 지본

도.圖.192 · 산수화접도

27×69 · 지본

도.圖.193 · 산수도 ·
27×69 · 지본

도.圖.194 · 송학도

38×85 · 지본

도.圖.195 · 모란도 ·
32×92 · 지본

212

도.圖.196 · 설화도

29×83 · 비단

도.圖.197 · 노안도 ·
29×82 · 지본

亂山羣鳥外
秋水數帆
前

도.圖.198 · 산수도
30×66 · 지본

215

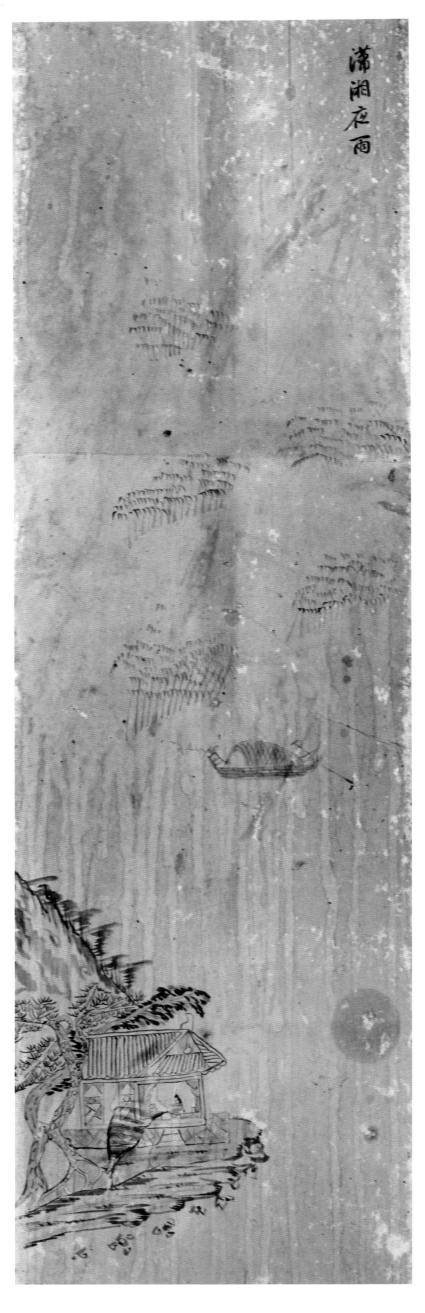

도.圖.199 · 산수도 ·
40×142 · 지본

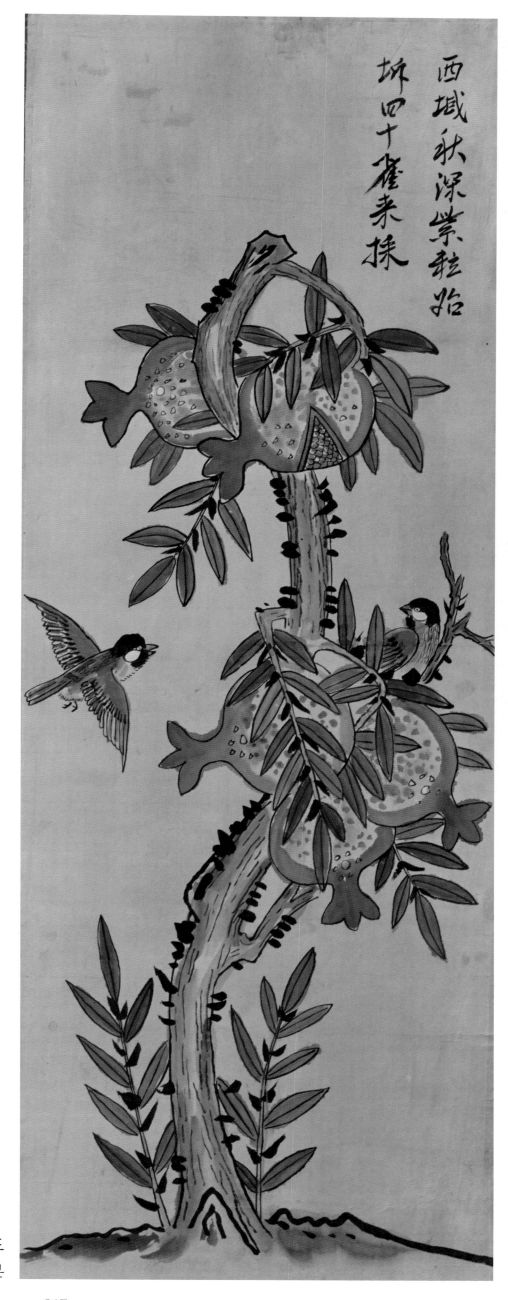

西域秋深紫艶始
坏四十雀来探

도.圖.200 · 석류도

34×96 · 지본

도.圖.201 · 어해도 ·

27×83 · 지본

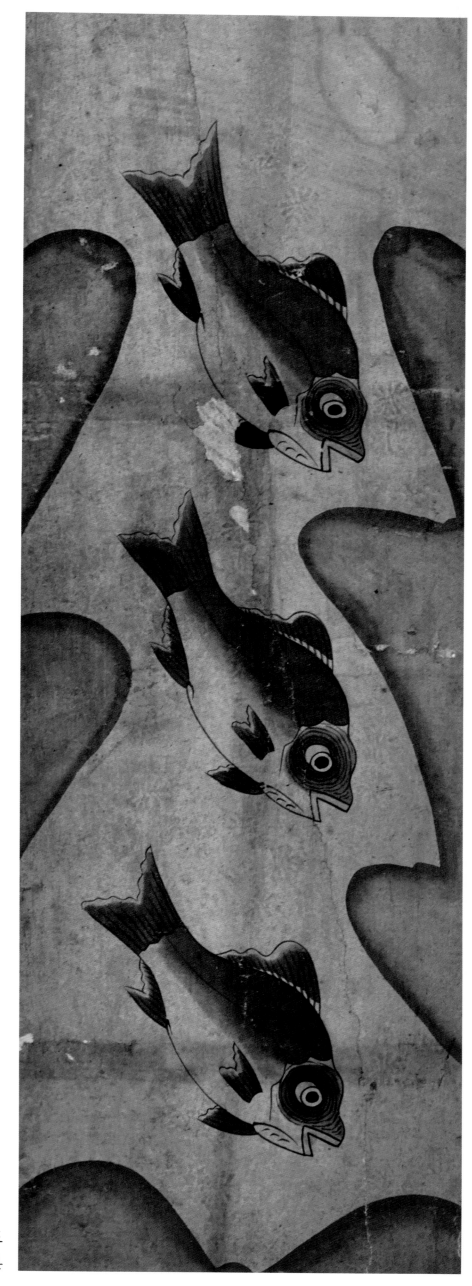

도.圖.202 · 어해도

23×75 · 지본

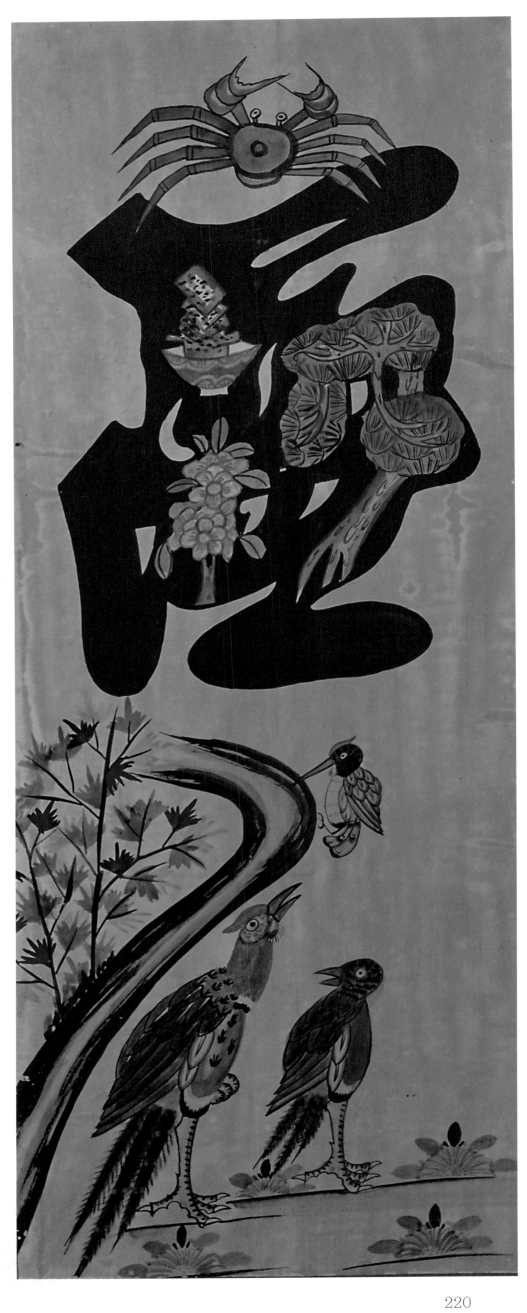

도.圖.203 · 문자도 ·

30×92 · 지본

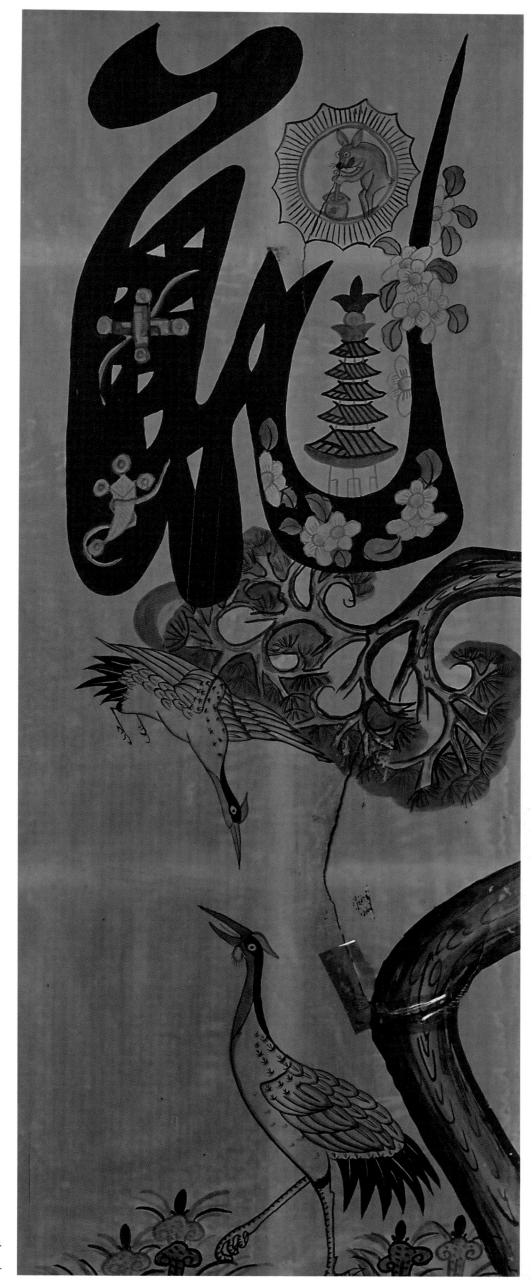

도.圖.204 · 문자도
30×92 · 지본

도.圖.205 · 화조도 ·

30×92 · 지본

도.圖.206 · 모란도

25×85 · 비단

도.圖.207 · 화조도 ·

33×86 · 지본

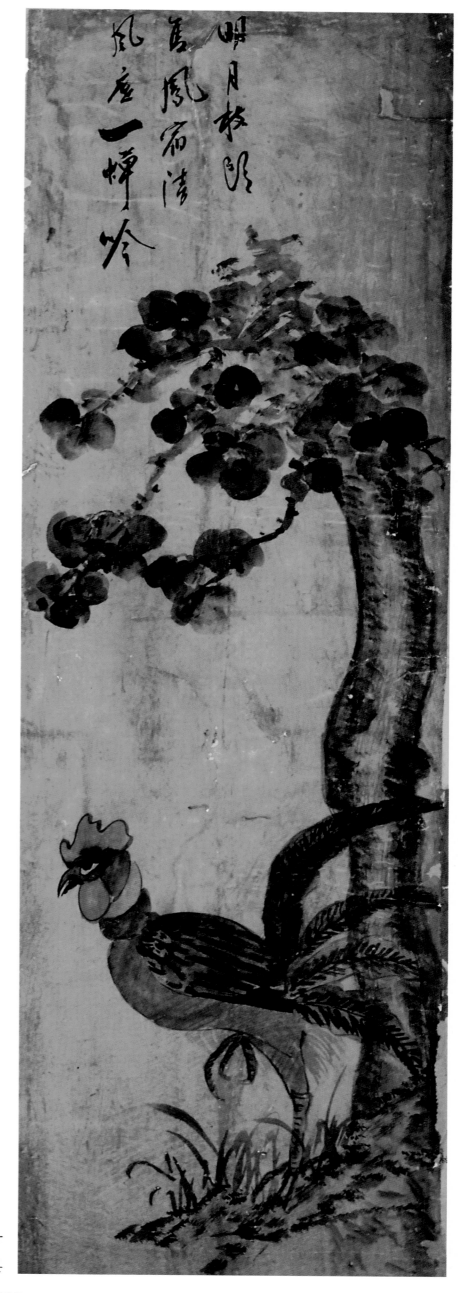

明月枝頭明
高風宿清
風座一蟬吟

도.圖.208 · 닭
29×87 · 지본

225

도.圖.209 · 문자도

31×86 · 지본

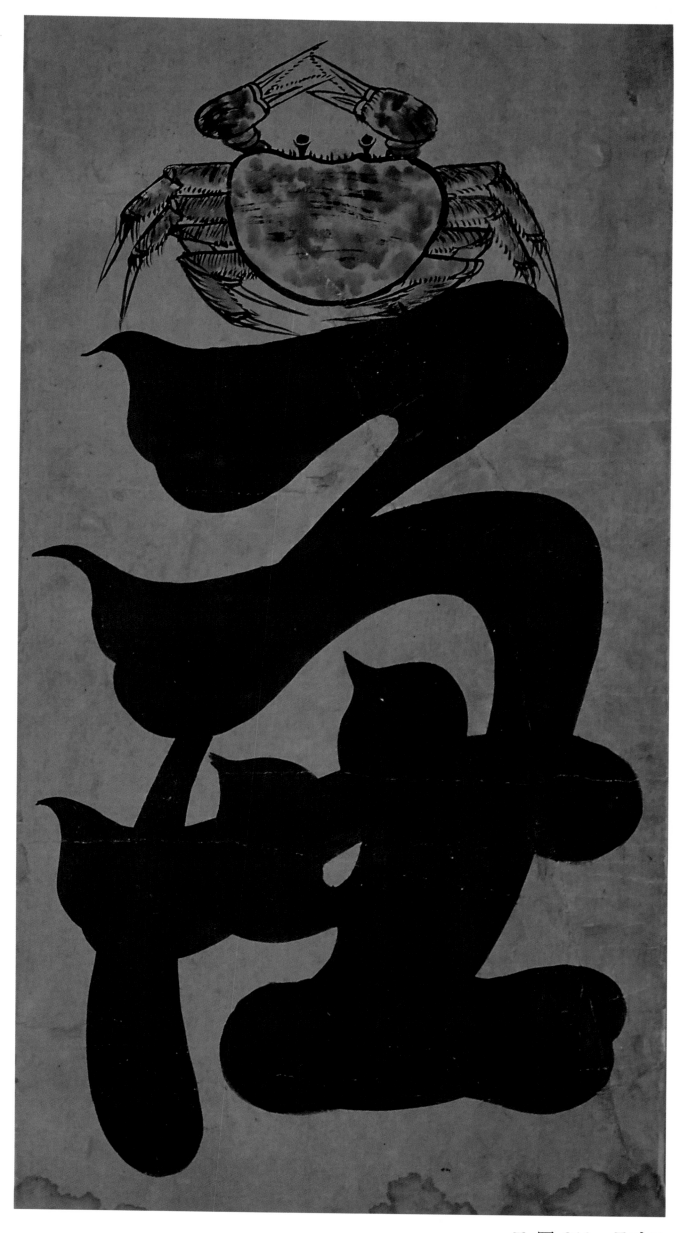

도.圖.210 · 문자도

33×78 · 지본

227

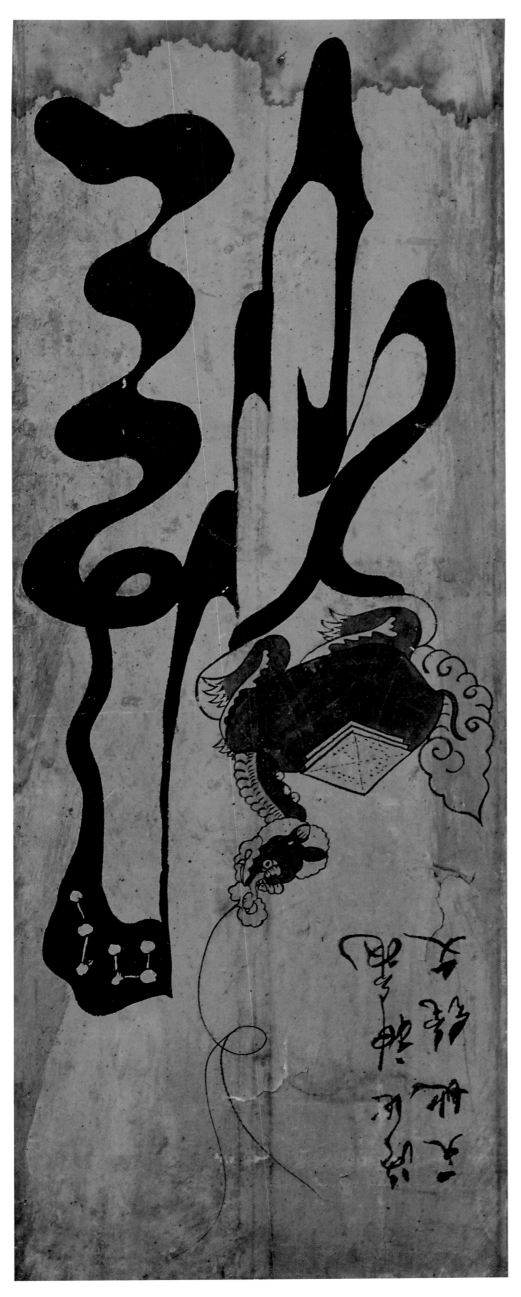

도.圖.211 · 문자도 ·
33×78 · 지본

228

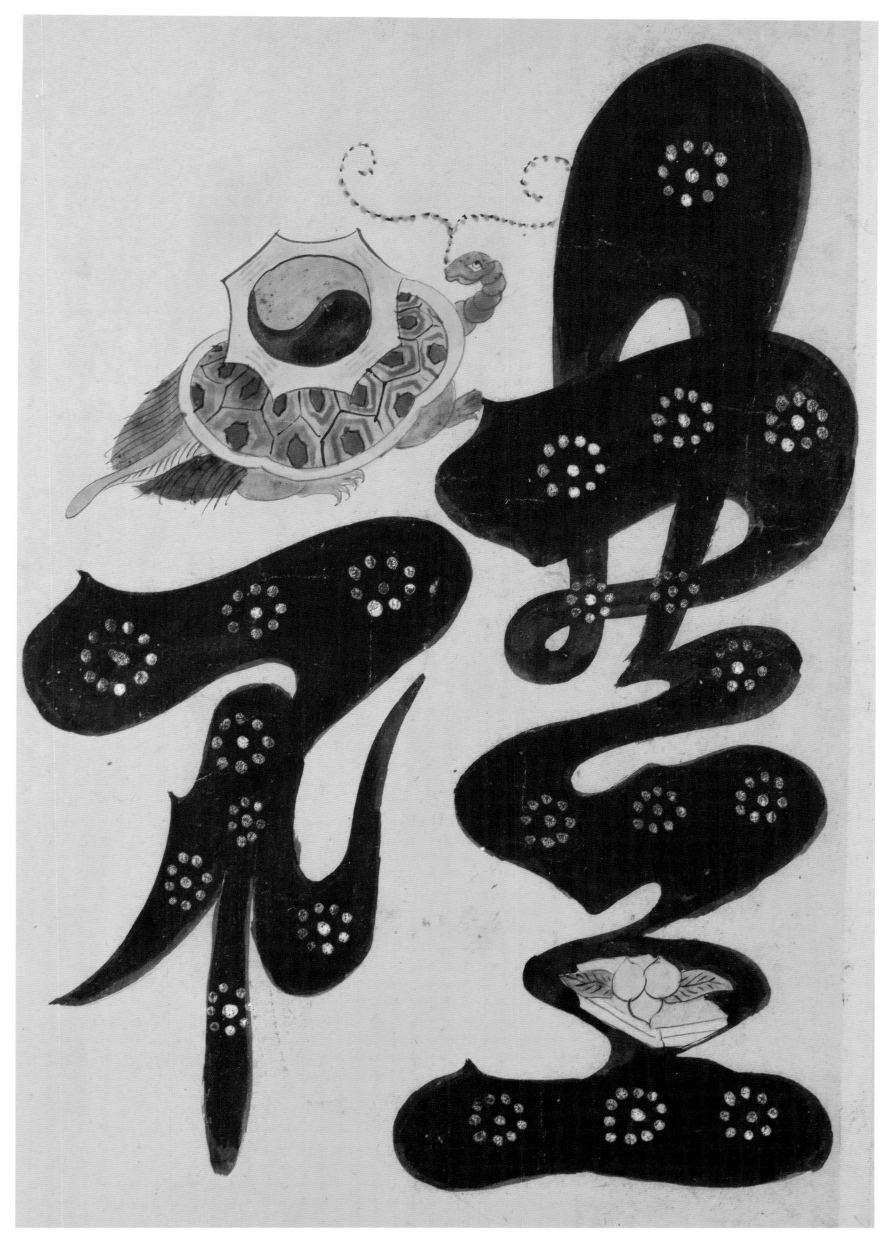

도.圖.212 · 문자도
30×51 · 지본

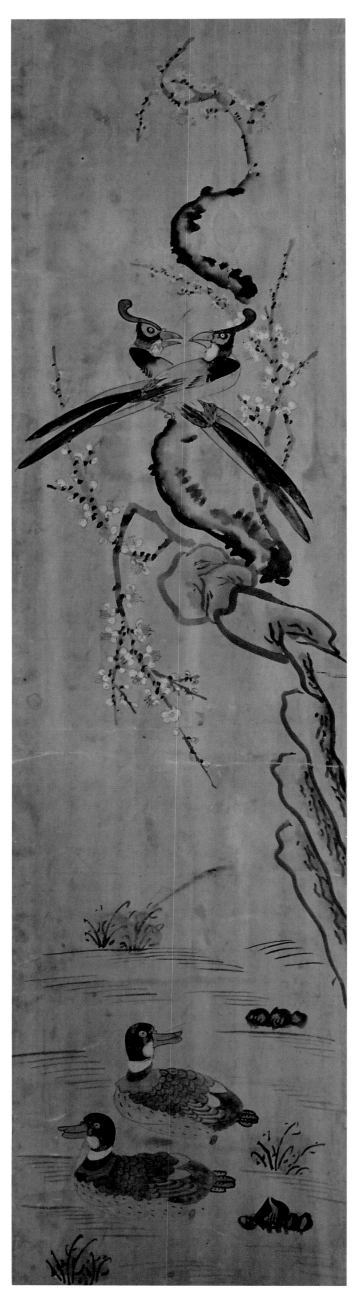

도.圖.213 · 오리 ·

29 × 125 · 지본

平沙落鴈

도.圖.214 · 산수도

27×62 · 지본

도.圖.215 · 산수도

26×92 · 지본

雪中梅花
翠得巷
蓋風酵雲
鳥雀茸井

도.圖.218 · 화조도 ·
33×102 · 지본

236

無露花
洞啓
三千里
輝光

도.圖.219 · 화접도

33×102 · 지본

도.圖.220 · 화조도 ·
35×79 · 지본

도.圖.221 · 화접도

35×79 · 지본

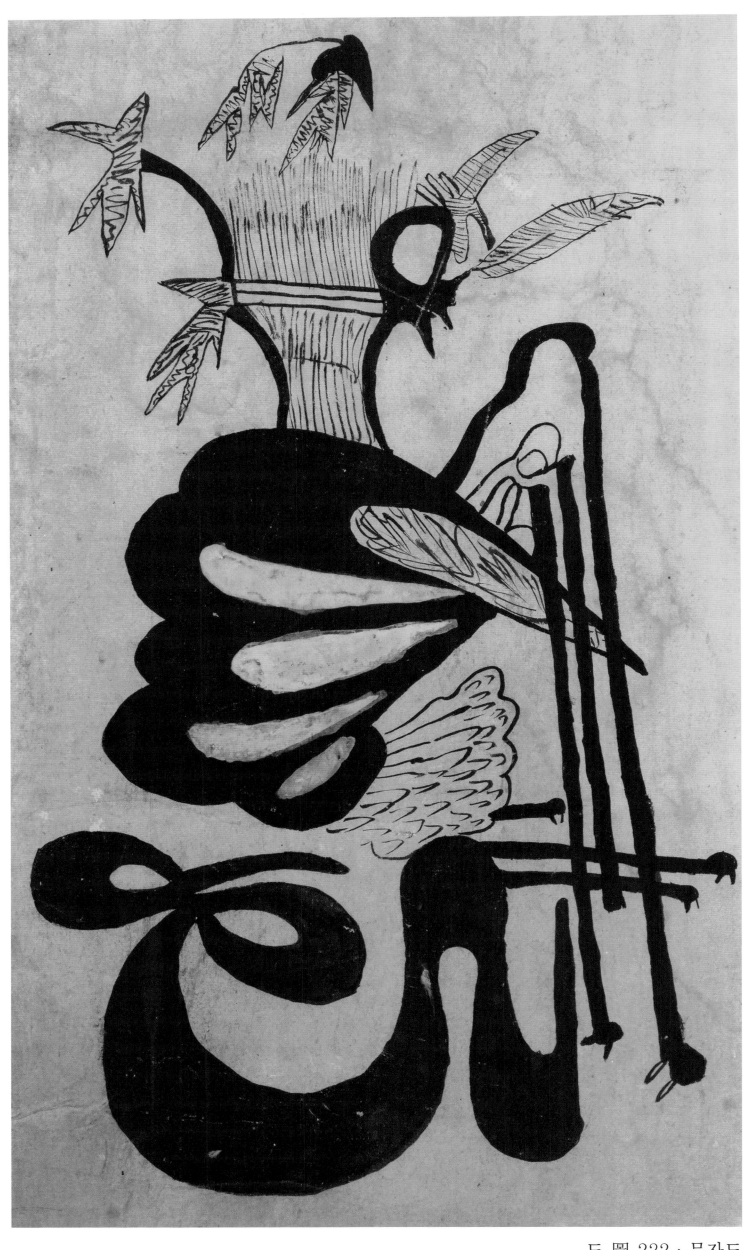

도.圖.222 · 문자도

33×68 · 지본

도.圖.223 · 문자도

33×68 · 지본

五月江深草
閣猶寒

◀ 도.圖.224 · 화조도 ·
31×114 · 지본

◀ 도.圖.225 · 화조도 ·
31×114 · 지본

도.圖.226 · 산수도 ▶
29×72 · 지본

도.圖.227 · 송학도 ·
31×95 · 지본

도. 圖. 228 · 화접도

31×95 · 지본

도.圖.231 · 화조도 ·

30×110 · 지본

馨馨青松
四時長春
麇鹿好好
野遊戲

도.圖.232 · 십장생도

31×108 · 지본

도.圖.235 · 석류와새 ·
29×87 · 지본

252

도.圖.236 · 어해도

31.5×88 · 지본

도.圖.237 · 화조도 ·

35×101 · 지본

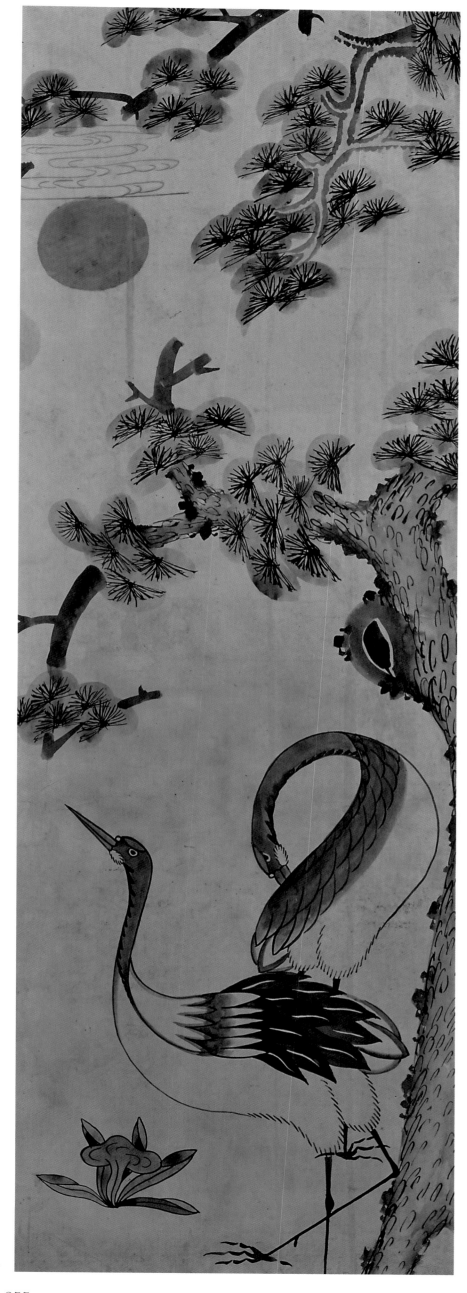

도.圖.238 · 송학도

35×105 · 지본

도.圖.239 · 십장생도

36.5×69.5 · 지본

도.圖.240 · 화조도

34×54 · 지본

壁立干仞數枝
季陰
弋雙鳥語有
太古坐風

도.圖.243 · 화조도

28×52 · 지본

260

도.圖.244 · 국화

28×78 · 지본

도.圖.245 · 모란도

52×87 · 지본

도.圖.246 · 거북이
27.5×78 · 지본

도.圖.247·화조도·

30×85·지본

도.圖.248 · 파초도

38×79 · 지본

道通天地岳
形外
忠入風雲
麦態
中

도.圖.249 · 산수도 ·
48×120 · 비단

266

道通天地善
形外
惠入風雲
志態
中

도.圖.250 · 산수도
48×120 · 비단

267

도.圖.251 · 책가도 ·
30×84 · 지본

도.圖.252 · 책가도
30×84 · 지본

도.圖.253 · 화조도 ·

26×100 · 지본

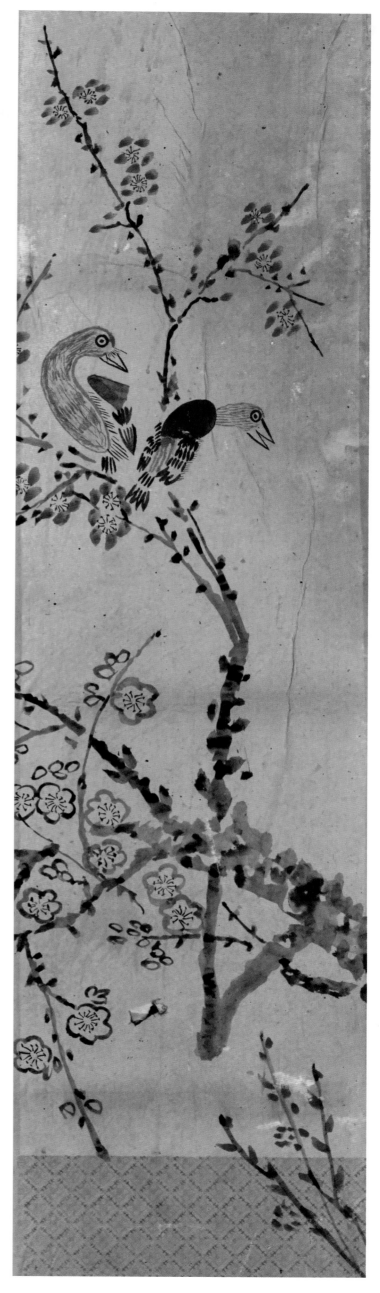

도.圖.254 · 화조도

26×100 · 지본

도.圖.255 · 화조도

79×101 · 지본

白鷳相和鵬與鷺

도.圖.256 · 학, 나비, 토끼 ·
31×75 · 지본

도.圖.257 · 학, 나비, 토끼

31×75 · 지본

275

石勢峯仍碧嵒穴
別有天乡
日何耍亭狐
棹扇
寒烟
　晴帆

도.圖.258 · 산수도 ·

27×68 · 지본

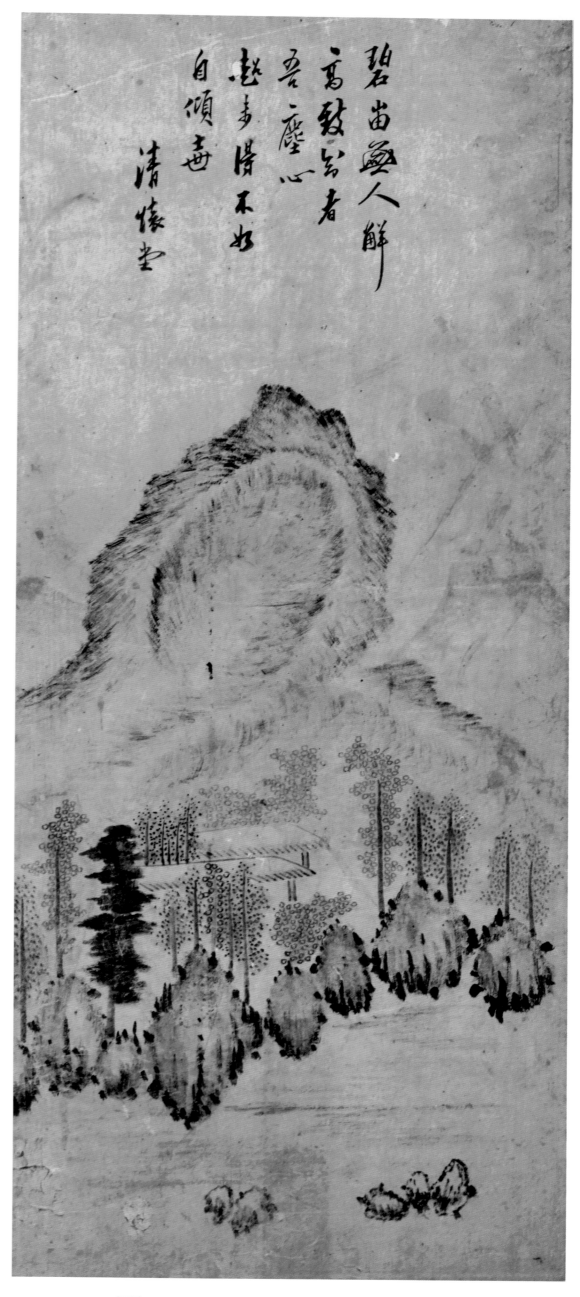

碧出畫人解
高致吾者
吾座心
越多濟不如
自頌壺

清懷堂

도.圖.259 · 산수도

27×68 · 지본

277

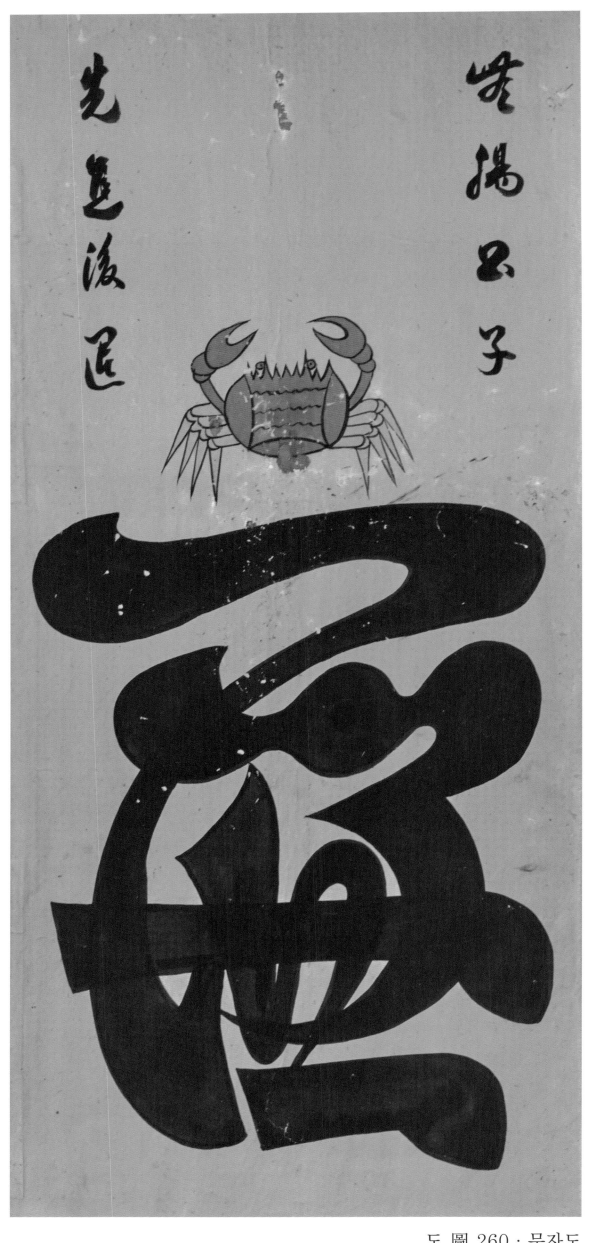

도.圖.260 · 문자도

31×98 · 지본

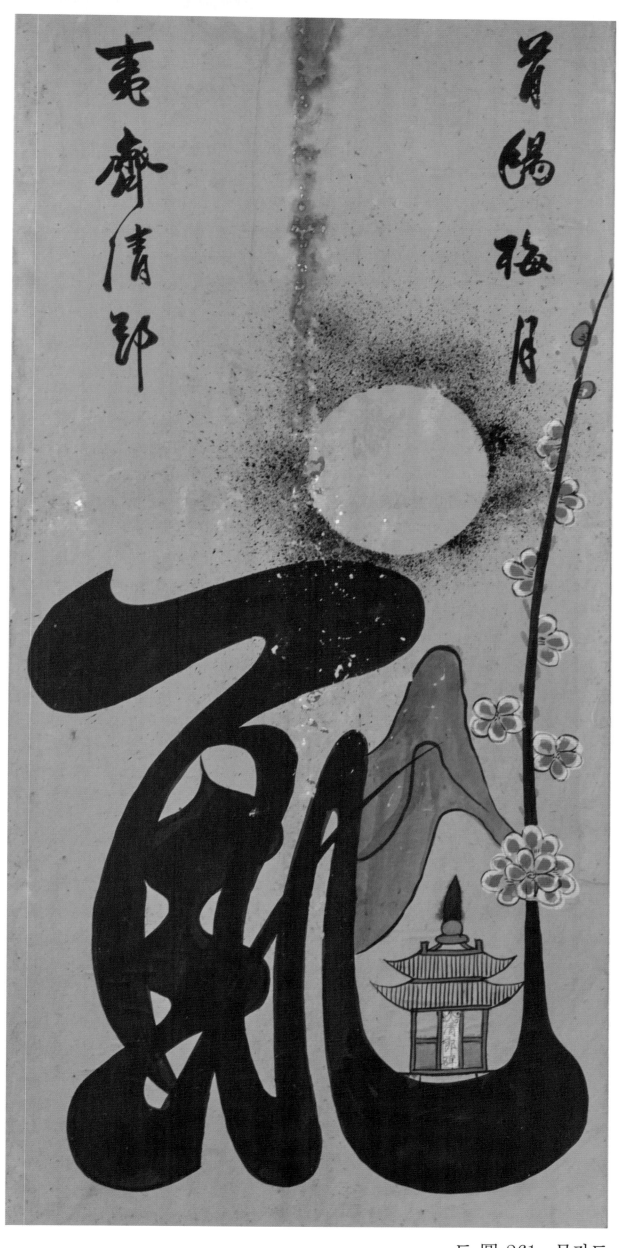

도.圖.261 · 문자도

31×98 · 지본

華容道俠廬

도.圖.262 · 삼국지도 ·

32×85 · 지본

도. 圖. 263 · 삼국지도
32×85 · 지본

도.圖.264 · 화조도 ·
32×86 · 지본

282

도.圖.265 · 화조도

32×86 · 지본

도.圖.269 · 책가도 ·
32×105 · 지본

도.圖.270 · 산신도
90×119 · 지본

도.圖.272 · 모란도
42×92 · 지본

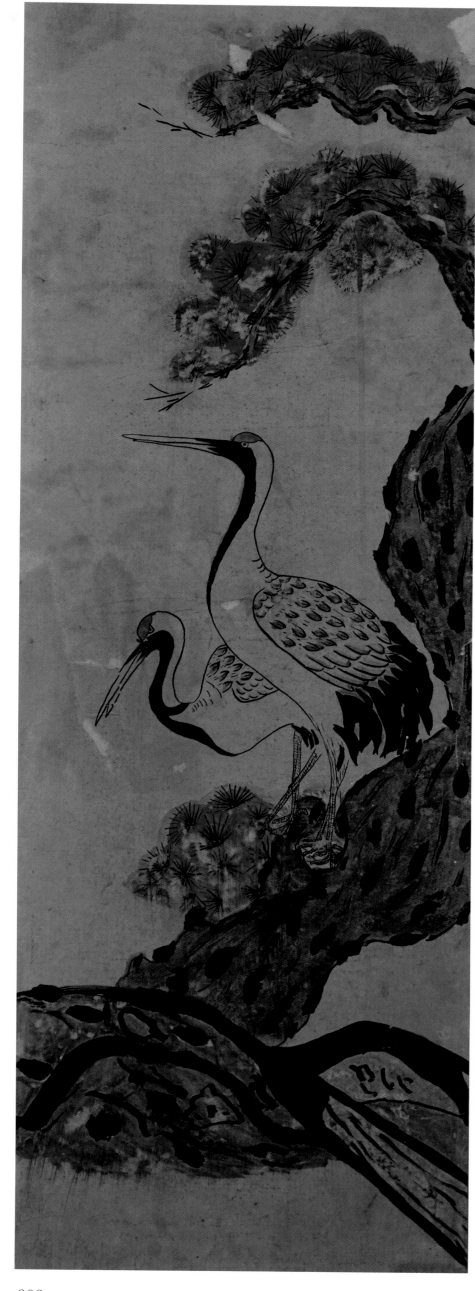

◀ 도.圖.284 · 화조도 ·
31×108 · 지본

◀ 도.圖.285 · 송학도 ·
31×108 · 지본

도.圖.286 · 송학도 ▶
33×92 · 지본

도.圖.287 · 문자도
29×100 · 지본

도.圖.288 · 문자도
29×100 · 지본

도.圖.270 · 산신도
90×119 · 지본

도.圖.271 · 호랑이
112×89 · 지본

도.圖.272 · 모란도

42×92 · 지본

291

도.圖.274 · 문자도

33×51 · 지본

도.圖.275 · 산수도
34.5×141 · 지본

도.圖.276 · 산수도
34.5×141 · 지본

도. 圖. 277 · 산수도

30×108 · 비단

도. 圖. 278 · 산수도

30×108 · 비단

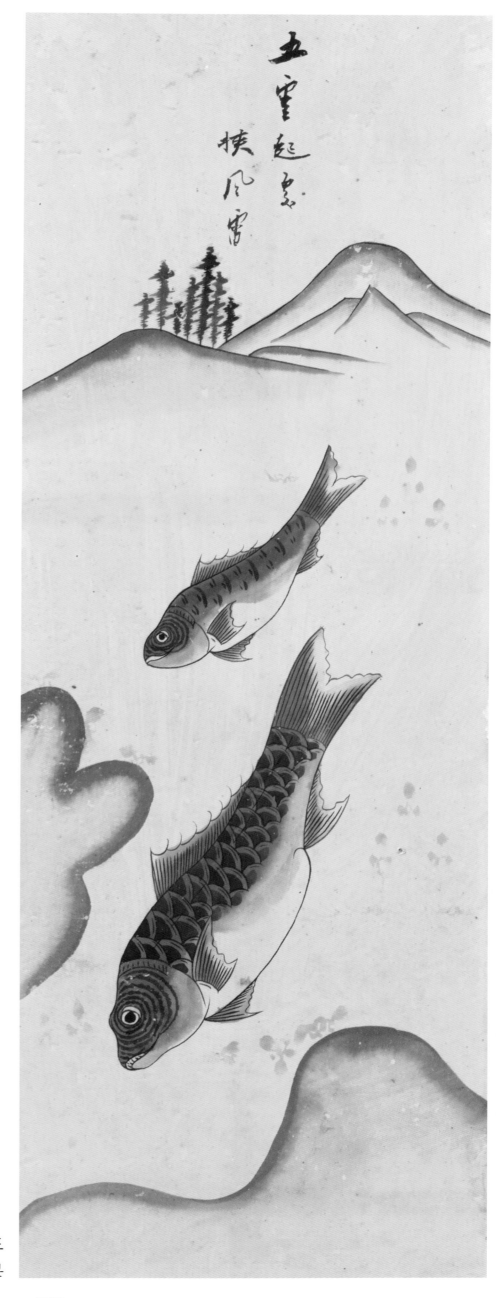

도.圖.280 · 어해도
28×82 · 지본

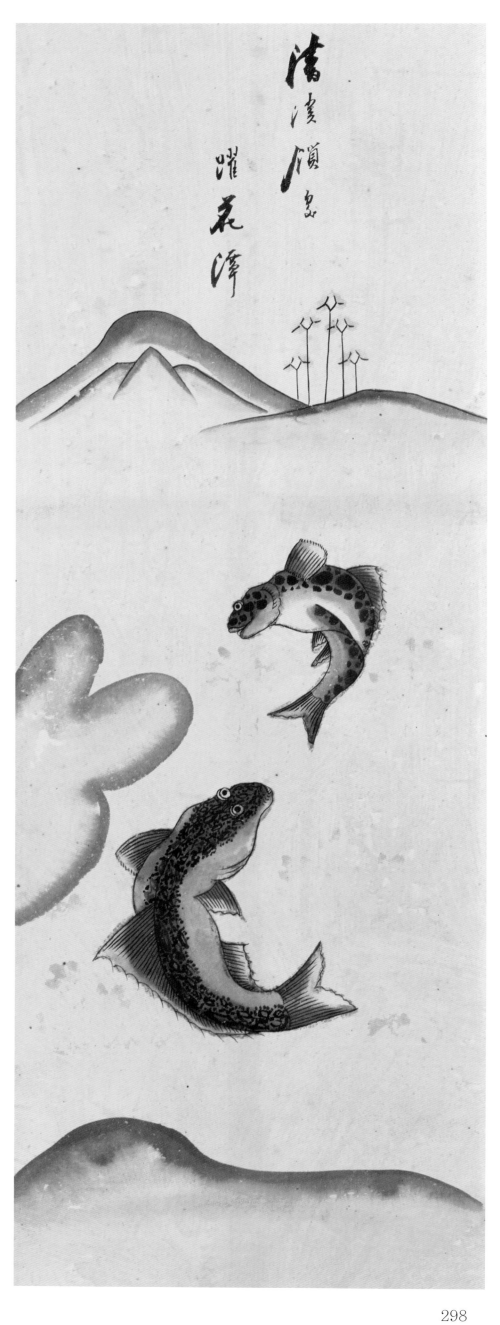

도.圖.281 · 어해도 ·

28×82 · 지본

도.圖.282 · 노안도
28×92 · 지본

도.圖.283 · 모란도

28×53 · 지본

302

도.圖.289 · 문자도

30×51 · 지본

도.圖.290 · 산수도 ·

37×96 · 지본

도.圖.291 · 산수도

32×114 · 지본

도.圖.292 · 화훼도 ·

34×120 · 지본

308

도.圖.293 · 화조도
31×78 · 지본

도.圖.294 · 연화도 ·
30×68 · 지본

도.圖.295 · 화조도

34×101 · 지본

도.圖.296 · 송학도

34×101 · 지본

도.圖.297 · 문자도

30×51 · 지본

도.圖.298 · 화훼도

32×59 · 지본

도.圖.299 · 산수도 ·
47×110 · 지본

도.圖.300 · 산수도

47×110 · 지본

도.圖.302 · 문자도
31×66 · 지본

317

도.圖.303 · 화훼도
31×114 · 지본

도.圖.304 · 화훼도
31×114 · 지본

도.圖.305 · 화조도

31×55 · 지본

松下白鶴
睡不起
繡湘新雨
夢江南

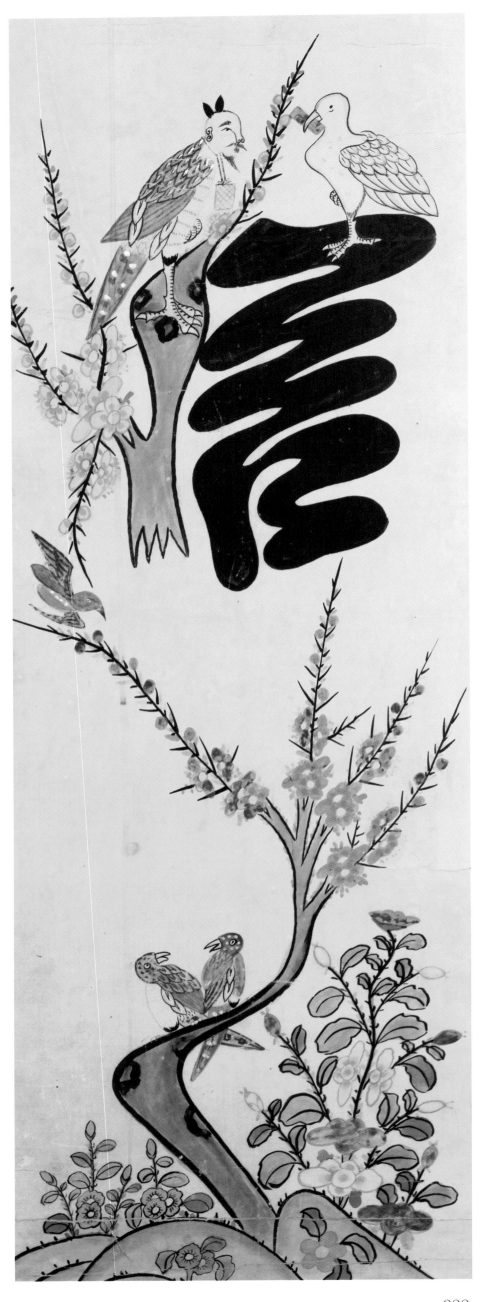

도.圖.308 · 문자도 ·
31×93 · 지본

도.圖.309 · 문자도
31×93 · 지본

도.圖.310 · 어해도 ·
31.5×93 · 지본

도.圖.311 · 화접도

31.5×93 · 지본

도.圖.312 · 대나무 ·
32×110 · 지본

도.圖.313 · 매화도

32×110 · 지본

도.圖.314 · 화조도 ·
31×95 · 지본

도.圖.315 · 화조도
31×95 · 지본

도.圖.316 · 화조도 ·
31×95 · 지본

도.圖.317 · 화조도
31×95 · 지본

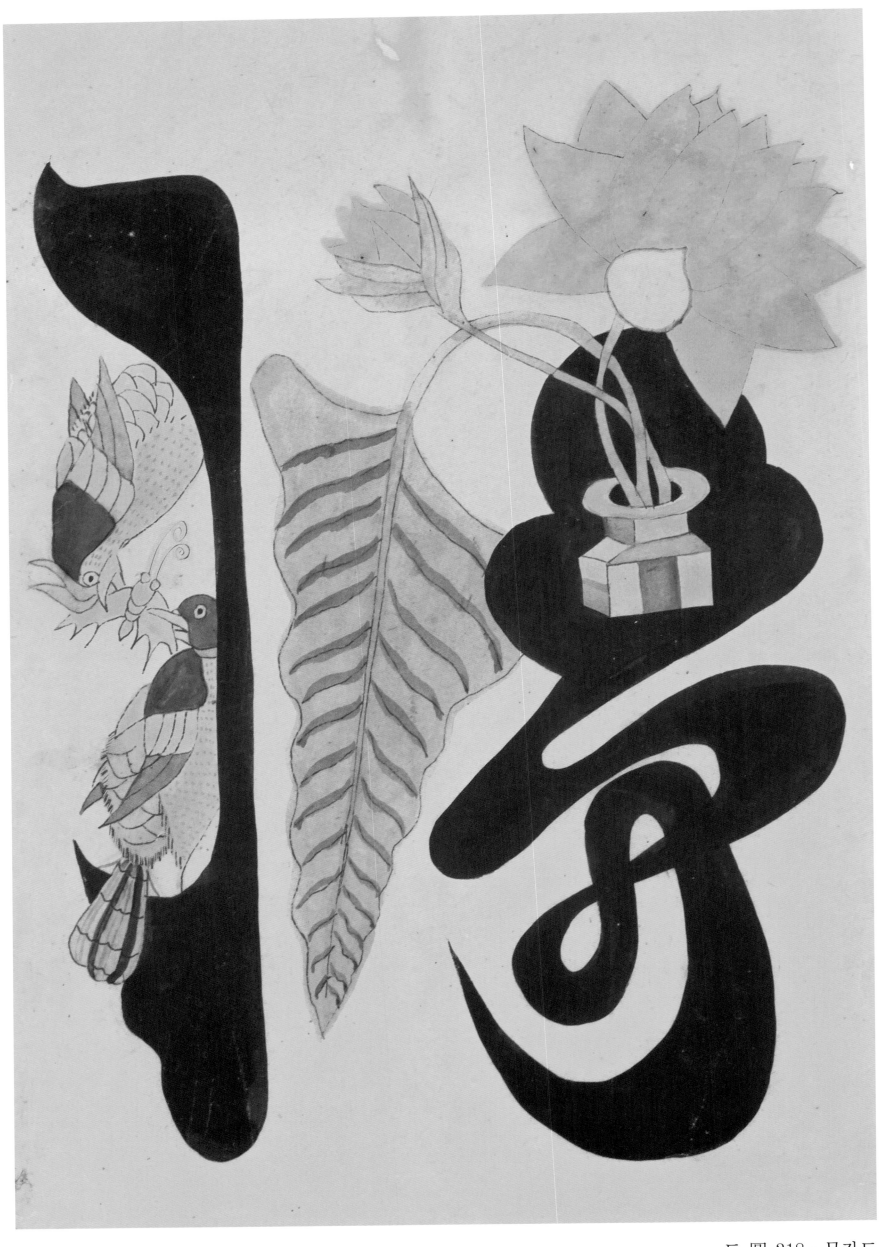

도.圖.318 · 문자도
34×92 · 지본

도.圖.319 · 문자도

34×92 · 지본

一葉扁舟数
三醉客

도.圖.320 · 산수도 ·
29×72 · 지본

春日載陽紅
桃爛熳

도.圖.321 · 산수도
29 × 72 · 지본

도.圖.322 · 화조도 ·
27×57 · 비단

도.圖.323 · 문자도
31×85 · 지본

337

◀ 도.圖.324 · 매화도 ·
31×97 · 지본

◀ 도.圖.325 · 모란도 ·
31×97 · 지본

도.圖.326 · 화조도
33×105 · 지본

특별초대작가

김재춘, 서민자,
정영애, 최남경, 이영수

십이지신도 십이지신도

김 재 춘

사)한국미술협회 부이사장
사)한국문화예술진흥협회 소장
사)민화진흥협회 수석부회장
개인전 7회

現 : 김재춘 민화연구소 소장, 경주대 대학원 민화실기 교수

영화

문

서 민 자

성신여자대학교 교육원 겸임교수
민화 전승자 심사위원, 전승공예대전 심사위원 역임
대한민국 미술대전 심사위원장역임
대한민국 전통명장 전예제-10-명15호
개인전 18회, 국내 및 국외 독일, 미국, 프랑스, 파리, 중국 등 전시회 200여회

주소 : 서울시 성북구 길음1동 삼부아파트 상가 102동 129호
호정전통민화연구원(http://www.suhminja.co.kr)
Blog : http://blog.naver.com/hojungminhwa
C.P. 010-5387-6918

이야기속으로 · 50×50㎝ · 2013

인연 · 99×95㎝ · 2015

정 영 애

(사)한국민화협회 수석부회장
그림닷컴 객원작가
대한민국미술대전 심사위원 역임
한국민화협회 전국 공모전 심사위원(2009, 2017)
조선 민화박물관 전국 민화공모전 심사위원(2015)
도린회 고문, 창작회 ,가회 민화아카데미 2기, 서초미술협회 회원

모란 꽃살무늬 · 45.5×139.5㎝

국화 꽃살무늬 · 45.5×139.5㎝

최 남 경

최남경 민화연구소 (인사동)
한국민화협회 대외협력 위원장
중요 무형 문화재 기증보전협회 회원
전업작가회, 민수회, 파인회, 도린회

한국민화협회, 강진민화뮤지엄 강사, 온고을 미술대전 심사위원장 (민화)
가회민화아카데미 2기 회장
C.P. 010-2494-2702

까치호랑이 · 보석분말

이 영 수

홍익대학교 미술대학 졸업
연세대학교 경영대학원 수료
러시아 하바로스코프 국립 사범대학 명예 예술학박사
단국대학교 예술대학 학장역임
단국대학교 산업디자인 대학원장 역임
단국대학교 종신명예교수

圖版番號	도판번호	작품명	作品名	works	재질	材質	texture	크기(단위cm)
圖1	도1	어해도	魚蟹圖	Fishes	지본	紙本	Paper	60×60
圖2	도2	어해도	魚蟹圖	Fishes	지본	紙本	Paper	64×63
圖3	도3	모란도	牡丹圖	Peonies	지본	絹本	Paper	39×106
圖4	도4	책가도	冊架圖	Booksshelves	지본	紙本	Paper	46×69
圖5	도5	산수도	山水圖	Landscape	비단	緋緞	Silk	29×112
圖6	도6	산수도	山水圖	Landscape	비단	紙本	Fabric	29×112
圖7	도7	화조도	花鳥圖	Flowers And Birds	지본	紙本	Paper	37×87
圖8	도8	문자도	文字圖	Characters	지본	紙本	Paper	33×130
圖9	도9	봉황도	鳳凰圖	Chiness Phoenixs	지본	紙本	Paper	24×102
圖10	도10	화훼도	花卉圖	flower	지본	紙本	Paper	24×102
圖11	도11	화조도	花鳥圖	Flowers And Birds	지본	紙本	Paper	24×102
圖12	도12	송학도	松鶴圖	Pine Tree And Pair of Cranes	지본	紙本	Paper	24×102
圖13	도13	화조도	花鳥圖	Flowers And Birds	지본	紙本	Paper	32×111
圖14	도14	화조도	花鳥圖	Flowers And Birds	지본	紙本	Paper	20.5×109
圖15	도15	문자도	文字圖	Characters	지본	紙本	Paper	36×59
圖16	도16	문자도	文字圖	Characters	지본	紙本	Paper	33×103
圖17	도17	모란도	牡丹圖	Peonies	지본	紙本	Paper	33×78
圖18	도18	화조도	花鳥圖	Flowers And Birds	지본	紙本	Paper	34×91
圖19	도19	화접도	花蝶圖	Flower And Butterflys	지본	紙本	Paper	34×91
圖20	도20	화접도	花蝶圖	Flower And Butterflys	지본	紙本	Paper	20.5×109
圖21	도21	산신도	山神圖	God of a Mountain	지본	紙本	Paper	63×93
圖22	도22	산신도	山神圖	God of a Mountain	지본	紙本	Paper	49×89
圖23	도23	화접도	花蝶圖	Flower And Butterflys	지본	紙本	Paper	26×80
圖24	도24	포도	葡萄	Grape	지본	紙本	Paper	33×130
圖25	도25	포도	葡萄	Grape	지본	紙本	Paper	31.5×93
圖26	도26	산수도	山水圖	Landscape	지본	紙本	Paper	32×79
圖27	도27	연화도	蓮花圖	Lotus Flowers	지본	紙本	Paper	32×110
圖28	도28	파초도	芭蕉圖	Plantain	지본	紙本	Paper	32×110
圖29	도29	십장생도	十長生圖	Ten Longevity	지본	紙本	Paper	29×93
圖30	도30	산수도	山水圖	Landscape	지본	紙本	Paper	38×108
圖31	도31	화조도	花鳥圖	Flowers And Birds	지본	紙本	Paper	33×130
圖32	도32	어해도	魚蟹圖	Fishes	지본	紙本	Paper	26×78
圖33	도33	화조도	花鳥圖	Flowers And Birds	지본	紙本	Paper	35×57
圖34	도34	화조도	花鳥圖	Flowers And Birds	지본	紙本	Paper	27×84
圖35	도35	화조도	花鳥圖	Flowers And Birds	지본	紙本	Fabric	30×104
圖36	도36	어해도	魚蟹圖	Fishes	지본	紙本	Paper	40.5×98
圖37	도37	산수도	山水圖	Landscape	지본	紙本	Paper	34×104
圖38	도38	화조도	花鳥圖	Flowers And Birds	지본	紙本	Paper	45×121
圖39	도39	화접도	花蝶圖	Flower And Butterflys	지본	紙本	Paper	24×87
圖40	도40	화조도	花鳥圖	Flowers And Birds	지본	紙本	Paper	32.5×85
圖41	도41	산수도	山水圖	Landscape	지본	紙本	Paper	30×106
圖42	도42	산수도	山水圖	Landscape	지본	紙本	Paper	30×106
圖43	도43	산수도	山水圖	Landscape	지본	紙本	Paper	38×107.5
圖44	도44	화조도	花鳥圖	Flowers And Birds	지본	紙本	Paper	32×119
圖45	도45	문자도	文字圖	Characters	비단	緋緞	Silk	31.5×98
圖46	도46	어해도	魚蟹圖	Fishes	지본	紙本	Teaper	40.5×98
圖47	도47	산수도	山水圖	Landscape	지본	紙本	Paper	41×78
圖48	도48	산수도	山水圖	Landscape	지본	紙本	Paper	41×78
圖49	도49	화조도	花鳥圖	Flowers And Birds	지본	紙本	Paper	45×120
圖50	도50	갈대와 게	芦苇, 蟹	Common reed And crab	지본	紙本	Paper	33×104
圖51	도51	대나무	竹	Bamboo	지본	紙本	Paper	32×77

圖版番號	도판번호	작품명	作品名	works	재질	材質	texture	크기(단위cm)
圖52	도52	봉황도	鳳凰圖	Chiness Phoenixs	지본	紙本	Paper	32×77
圖53	도53	삼국지도	三國圖	Stories frome the Chinese Three Kingdoms	지본	紙本	Paper	40×92
圖54	도54	연화도	山水圖	Lotus Flowers	지본	紙本	Fabric	28×89
圖55	도55	어해도	魚蟹圖	Fishes	지본	紙本	Paper	27.5×86
圖56	도56	어해도	魚蟹圖	Fishes	지본	紙本	Paper	27.5×86
圖57	도57	화조도	花鳥圖	Flowers And Birds	지본	紙本	Paper	28×104
圖58	도58	모란도	牡丹圖	Peonies	비단	緋緞	Silk	35×103
圖59	도59	어해도	魚蟹圖	Fishes	지본	紙本	Paper	35×103
圖60	도60	송학도	松鶴圖	Pine Tree And Pair of Cranes	지본	紙本	Paper	35×103
圖61	도61	화조도	花鳥圖	Flowers And Birds	지본	紙本	Paper	31×72
圖62	도62	화조도	花鳥圖	Flowers And Birds	지본	紙本	Paper	31×78
圖63	도63	포도	葡萄	Grape	지본	紙本	Paper	34×102
圖64	도64	초도	蕉圖	Plantain	지본	緋緞	Pape	34×102
圖65	도65	매화도	梅花圖	Japanese apricot flower	지본	緋緞	Pape	34×102
圖66	도66	모란도	牡丹圖	Peonies	비단	緋緞	Silk	30×106
圖67	도67	매화도	梅花圖	Japanese apricot flower	비단	緋緞	Silk	30×106
圖68	도68	화조도	花鳥圖	Flowers And Birds	비단	緋緞	Silk	35×99
圖69	도69	화조도	花鳥圖	Flowers And Birds	비단	緋緞	Silk	35×99
圖70	도70	연화도	山水圖	Lotus Flowers	지본	紙本	Paper	33×88
圖71	도71	송학도	松鶴圖	Pine Tree And Pair of Cranes	지본	紙本	Paper	35×79
圖72	도72	십장생도	十長生圖	Ten Longevity	지본	紙本	Paper	33×120
圖73	도73	어해도	魚蟹圖	Fishes	지본	紙本	Paper	33×120
圖74	도74	산수도	山水圖	Landscape	비단	緋緞	Silk	30×108
圖75	도75	산수도	山水圖	Landscape	지본	紙本	Paper	30×108
圖76	도76	문자도	文字圖	Characters	지본	紙本	Paper	35.5×75
圖77	도77	문자도	文字圖	Characters	지본	紙本	Paper	29×55
圖78	도78	문자도	文字圖	Characters	지본	紙本	Paper	22×79
圖79	도79	문자도	文字圖	Characters	지본	紙本	Paper	22×79
圖80	도80	문자도	文字圖	Characters	지본	紙本	Paper	31×66
圖81	도81	문자도	文字圖	Characters	지본	紙本	Paper	30×66
圖82	도82	문자도	文字圖	Characters	지본	紙本	Paper	31×69
圖83	도83	화조도	蓮花圖	Flowers And Birds	지본	紙本	Paper	33×102
圖84	도84	포도	葡萄	Grape	지본	紙本	Paper	29×77
圖85	도85	화조도	蓮花圖	Flowers And Birds	지본	紙本	Paper	31×114
圖86	도86	문자도	文字圖	Characters	지본	紙本	Paper	30×83
圖87	도87	문자도	文字圖	Characters	지본	紙本	Paper	31×94
圖88	도88	문자도	文字圖	Characters	지본	紙本	Paper	31×94
圖89	도89	문자도	文字圖	Characters	지본	紙本	Paper	31×94
圖90	도90	문자도	文字圖	Characters	지본	紙本	Paper	31×93
圖91	도91	문자도	文字圖	Characters	지본	紙本	Paper	32.5×75
圖92	도92	문자도	文字圖	Characters	지본	紙本	Paper	31.5×74
圖93	도93	문자도	文字圖	Characters	지본	紙本	Paper	31.5×74
圖94	도94	문자도	文字圖	Characters	지본	紙本	Paper	33×80
圖95	도95	문자도	文字圖	Characters	지본	紙本	Paper	28×50
圖96	도96	화접도	花蝶圖	Flower And Butterflys	지본	紙本	Paper	34×90
圖97	도97	산수도	山水圖	Landscape	지본	紙本	Paper	28×59
圖98	도98	모란도	牡丹圖	Peonies	비단	緋緞	Silk	36×94
圖99	도99	모란도	牡丹圖	Peonies	지본	緋緞	Silk	31×97
圖100	도100	산수도	山水圖	Landscape	비단	緋緞	Silk	32×120
圖101	도101	산수도	山水圖	Landscape	비단	緋緞	Silk	32×120

圖版番號	도판번호	작품명	作品名	works	재질	材質	texture	크기(단위㎝)
圖102	도102	산수도	山水圖	Landscape	비단	緋緞	Silk	32×120
圖103	도103	산수도	山水圖	Landscape	비단	緋緞	Silk	32×120
圖104	도104	모란도	牡丹圖	Peonies	지본	紙本	Paper	32×108
圖105	도105	화조도	花鳥圖	Flowers And Birds	비단	緋緞	Silk	30×82
圖106	도106	화조도	花鳥圖	Flowers And Birds	지본	紙本	Paper	31×88
圖107	도107	화조도	花鳥圖	Flowers And Birds	지본	紙本	Paper	31×88
圖108	도108	화조도	花鳥圖	Flowers And Birds	지본	紙本	Paper	31×88
圖109	도109	문자도	文字圖	Characters	지본	紙本	Paper	31×85
圖110	도110	화조도	花鳥圖	Flowers And Birds	지본	紙本	Paper	33×109
圖111	도111	연화도	蓮花圖	Lotus Flowers	지본	紙本	Paper	30×110
圖112	도112	책가도	册架圖	Booksshelves	비단	緋緞	Silk	35×99
圖113	도113	화조도	花鳥圖	Flowers And Birds	지본	紙本	Paper	28×92
圖114	도114	화접도	花蝶圖	Flower And Butterflys	지본	紙本	Paper	30×87
圖115	도115	화조도	花鳥圖	Flowers And Birds	지본	紙本	Paper	30×87
圖116	도116	화조도	花鳥圖	Flowers And Birds	지본	紙本	Paper	34×90
圖117	도117	대나무	竹	Bamboo	지본	紙本	Paper	30×87
圖118	도118	문자도	文字圖	Characters	지본	紙本	Paper	34×108
圖119	도119	문자도	文字圖	Characters	지본	紙本	Paper	34×108
圖120	도120	문자도	文字圖	Characters	지본	紙本	Paper	29×100
圖121	도121	문자도	文字圖	Characters	지본	紙本	Paper	29×100
圖122	도122	화접도	花蝶圖	Flower And Butterflys	지본	紙本	Paper	32×106
圖123	도123	화조도	花鳥圖	Flowers And Birds	지본	紙本	Paper	32×106
圖124	도124	모란도	牡丹圖	Peonies	지본	紙本	Paper	32×106
圖125	도125	모란도	牡丹圖	Peonies	지본	紙本	Paper	32×106
圖126	도126	화조도	花鳥圖	Flowers And Birds	지본	紙本	Paper	26×96
圖127	도127	화접도	花蝶圖	Flower And Butterflys	지본	紙本	Paper	26×96
圖128	도128	산수도	山水圖	Landscape	지본	紙本	Paper	34×122
圖129	도129	산수도	山水圖	Landscape	지본	紙本	Paper	34×122
圖130	도130	화조도	花鳥圖	Flowers And Birds	지본	紙本	Paper	30×88
圖131	도131	산수도	山水圖	Landscape	지본	紙本	Paper	34×122
圖132	도132	산수도	山水圖	Landscape	지본	紙本	Paper	34×122
圖133	도133	산수도	山水圖	Landscape	지본	紙本	Paper	34×122
圖134	도134	공작도	孔雀圖	Peacock	지본	紙本	Paper	34×122
圖135	도135	모란도	牡丹圖	Peonies	지본	紙本	Paper	34×122
圖136	도136	화조도	花鳥圖	Flowers And Birds	지본	紙本	Paper	33×92
圖137	도137	연화도	蓮花圖	Lotus Flowers	지본	紙本	Paper	33×105
圖138	도138	모란도	牡丹圖	Peonies	지본	紙本	Paper	33×105
圖139	도139	닭	鷄圖	Fowls	비단	緋緞	Silk	28×86
圖140	도140	대나무	竹	Bamboo	지본	紙本	Paper	33×94
圖141	도141	모란도	牡丹圖	Peonies	지본	紙本	Paper	33×94
圖142	도142	어해도	魚蟹圖	Fishes	지본	紙本	Paper	32×108
圖143	도143	연화도	蓮花圖	Lotus Flowers	지본	紙本	Paper	32×90
圖144	도144	화조도	花鳥圖	Flowers And Birds	지본	紙本	Paper	32×90
圖145	도145	어해도	魚蟹圖	Fishes	지본	紙本	Paper	34×76
圖146	도146	문자도	文字圖	Characters	지본	紙本	Paper	40×60
圖147	도147	문자도	文字圖	Characters	지본	紙本	Paper	33×90
圖148	도148	불화도	佛畵圖	Budda	지본	紙本	Teaper	62×120㎝
圖149	도149	책가도	册架圖	Booksshelves	지본	紙本	Paper	92×103
圖150	도150	문자도	文字圖	Characters	지본	紙本	Paper	92×103
圖151	도151	어해도	魚蟹圖	Fishes	지본	紙本	Paper	30×133
圖152	도152	어해도	魚蟹圖	Fishes	지본	紙本	Paper	33×90

圖版番號	도판번호	작 품 명	作 品 名	works	재 질	材 質	texture	크기(단위cm)
圖153	도153	화조도	花鳥圖	Flowers And Birds	지본	紙本	Paper	32×123
圖154	도154	문자도	文字圖	Characters	지본	紙本	Paper	31×73
圖155	도155	문자도	文字圖	Characters	지본	紙本	Paper	31×73
圖156	도156	모란도	牡丹圖	Peonies	지본	紙本	Paper	33×94
圖157	도157	화조도	花鳥圖	Flowers And Birds	지본	紙本	Paper	29×77
圖158	도158	문자도	文字圖	Characters	지본	紙本	Paper	34×87
圖159	도159	문자도	文字圖	Characters	지본	紙本	Paper	31×98
圖160	도160	연화도	蓮花圖	Lotus Flowers	비단	緋緞	Silk	31×121
圖161	도161	학	鶴圖	Crane	지본	紙本	Paper	26×10
圖162	도162	노안도	蘆雁圖	Wild Geese	지본	紙本	Paper	26×100
圖163	도163	매	鷹圖	Peregrine falcon	지본	紙本	Paper	28×104
圖164	도164	학,나비,토끼	鶴,蝶,卯圖	Crane,Butterfly,Rabbit	지본	紙本	Paper	31×75
圖165	도165	수렵도	狩獵圖	Hunting	지본	紙本	Paper	38×128
圖166	도166	화조도	花鳥圖	Flowers And Birds	지본	紙本	Paper	25×123
圖167	도167	화조도	花鳥圖	Flowers And Birds	지본	紙本	Paper	32×86
圖168	도168	봉황도	鳳凰圖	Chiness Phoenixs	지본	紙本	Paper	34×110
圖169	도169	연화도	蓮花圖	Lotus Flowers	지본	紙本	Paper	34×110
圖170	도170	문자도	文字圖	Characters	지본	紙本	Paper	28×81
圖171	도171	문자도	文字圖	Characters	지본	紙本	Paper	28×81
圖172	도172	석류와 매	石榴, 鷹	Punica granatum, Peregrine falcon	지본	紙本	Paper	36×121
圖173	도173	삼국지도	三國圖	Stories frome the Chinese Three Kingdoms	지본	紙本	Paper	32×85
圖174	도174	삼국지도	三國圖	Stories frome the Chinese Three Kingdoms	지본	紙本	Paper	32×85
圖175	도175	설화도	設話圖	Tales Painting	지본	紙本	Paper	32×85
圖176	도176	화조도	花鳥圖	Flowers And Birds	지본	紙本	Paper	33×103
圖177	도177	문자도	文字圖	Characters	지본	紙本	Paper	33×113
圖178	도178	문자도	文字圖	Characters	지본	紙本	Paper	33×113
圖179	도179	화조도	花鳥圖	Flowers And Birds	지본	紙本	Paper	27×78
圖180	도180	삼국지도	三國圖	Stories frome the Chinese Three Kingdoms	지본	紙本	Paper	40×97
圖181	도181	산수도	山水圖	Landscape	지본	紙本	Paper	30×65
圖182	도182	산수도	山水圖	Landscape	지본	紙本	Paper	33×108
圖183	도183	어해도	魚蟹圖	Fishes	지본	紙本	Paper	33×108
圖184	도184	노안도	蘆雁圖	Wild Geese	지본	紙本	Paper	31×80
圖185	도185	화접도	花蝶圖	Flower And Butterflys	지본	紙本	Paper	32×123
圖186	도186	화조도	花鳥圖	Flowers And Birds	지본	紙本	Paper	32×123
圖187	도187	문자도	文字圖	Characters	지본	紙本	Paper	30×93
圖188	도188	문자도	文字圖	Characters	지본	紙本	Paper	32×116
圖189	도189	산수도	山水圖	Landscape	지본	紙本	Paper	26×46
圖190	도190	산수도	山水圖	Landscape	지본	紙本	Paper	26×46
圖191	도191	산수화접도	山水圖	Landscape	지본	紙本	Paper	27×69
圖192	도192	산수화접도	山水圖	Landscape	지본	紙本	Paper	27×69
圖193	도193	산수도	山水圖	Landscape	지본	紙本	Paper	27×69
圖194	도194	송학도	松鶴圖	Pine Tree And Pair of Cranes	지본	紙本	Paper	38×85
圖195	도195	모란도	牡丹圖	Peonies	지본	紙本	Paper	32×92
圖196	도196	설화도	設話圖	Tales Painting	비단	緋緞	Silk	29×83
圖197	도197	노안도	蘆雁圖	Wild Geese	지본	紙本	Paper	29×82
圖198	도198	산수도	山水圖	Landscape	지본	紙本	Paper	30×66
圖199	도199	산수도	山水圖	Landscape	지본	紙本	Paper	40×142
圖200	도200	석류도	石榴圖	Flowers And Birds	지본	紙本	Paper	34×96
圖201	도201	어해도	魚蟹圖	Fishes	지본	紙本	Paper	27×83
圖202	도202	어해도	魚蟹圖	Fishes	지본	紙本	Paper	23×75

圖版番號	도판번호	작 품 명	作 品 名	w o r k s	재 질	材 質	texture	크기(단위㎝)
圖203	도203	문자도	文字圖	Characters	지본	紙本	Paper	30×92
圖204	도204	문자도	文字圖	Characters	지본	紙本	Paper	30×92
圖205	도205	화조도	花鳥圖	Flowers And Birds	지본	紙本	Paper	30×92
圖206	도206	모란도	牡丹圖	Peonies	지본	紙本	Paper	25×85
圖207	도207	화조도	花鳥圖	Flowers And Birds	지본	紙本	Paper	33×86
圖208	도208	닭	鷄圖	Fowls	지본	紙本	Paper	29×87
圖209	도209	문자도	文字圖	Characters	지본	紙本	Paper	31×86
圖210	도210	문자도	文字圖	Characters	지본	紙本	Paper	33×78
圖211	도211	문자도	文字圖	Characters	지본	紙本	Paper	33×78
圖212	도212	오리	鴛鴦	duck	지본	紙本	Paper	30×51
圖213	도213	모란도	牡丹圖	Peonies	지본	紙本	Paper	38×85
圖214	도214	산수도	山水圖	Landscape	지본	紙本	Paper	27×62
圖215	도215	산수도	山水圖	Landscape	지본	紙本	Paper	26×92
圖216	도216	문자도	文字圖	Characters	비단	緋緞	Silk	28×68
圖217	도217	문자도	文字圖	Characters	비단	緋緞	Silk	28×68
圖218	도218	화조도	花鳥圖	Flowers And Birds	지본	紙本	Paper	33×102
圖219	도219	화접도	花蝶圖	Flower And Butterflys	지본	紙本	Paper	33×102
圖220	도220	화조도	花鳥圖	Flowers And Birds	지본	紙本	Paper	35×79
圖221	도221	화접도	花蝶圖	Flower And Butterflys	지본	紙本	Paper	35×79
圖222	도222	문자도	文字圖	Characters	지본	紙本	Paper	33×68
圖223	도223	문자도	文字圖	Characters	지본	紙本	Paper	33×68
圖224	도224	화조도	花鳥圖	Flowers And Birds	지본	紙本	Paper	31×114
圖225	도225	화조도	花鳥圖	Flowers And Birds	지본	紙本	Paper	31×114
圖226	도226	산수도	山水圖	Landscape	지본	紙本	Paper	29×72
圖227	도227	송학도	松鶴圖	Pine Tree And Pair of Cranes	지본	紙本	Paper	31×95
圖228	도228	화접도	花蝶圖	Flower And Butterflys	지본	紙本	Paper	31×95
圖229	도229	화조도	花鳥圖	Flowers And Birds	지본	紙本	Paper	25×73
圖230	도230	문자도	文字圖	Characters	지본	紙本	Paper	31×85
圖231	도231	화조도	花鳥圖	Flowers And Birds	지본	紙本	Paper	30×110
圖232	도232	십장생도	十長生圖	Ten Longevity	지본	紙本	Paper	31×108
圖233	도233	화조도	花鳥圖	Flowers And Birds	지본	紙本	Paper	36×97
圖234	도234	연화도	蓮花圖	Lotus Flowers	지본	紙本	Paper	32×89
圖235	도235	석류와 새	石榴, 鳥	Punica granatum And Birds	지본	紙本	Paper	29×87
圖236	도236	어해도	魚蟹圖	Fishes	지본	紙本	Paper	31.5×88
圖237	도237	화조도	花鳥圖	Flowers And Birds	지본	紙本	Paper	23×70
圖238	도238	송학도	松鶴圖	Pine Tree And Pair of Cranes	지본	紙本	Paper	35×105
圖239	도239	십장생도	十長生圖	Ten Longevity	지본	紙本	Paper	36.5×69.5
圖240	도240	화조도	花鳥圖	Flowers And Birds	지본	紙本	Paper	34×54
圖241	도241	화조도	花鳥圖	Flowers And Birds	지본	紙本	Paper	34×61
圖242	도242	화접도	花蝶圖	Flower And Butterflys	지본	紙本	Paper	34×60
圖243	도243	화조도	花鳥圖	Flowers And Birds	지본	紙本	Paper	28×52
圖244	도244	국화	菊花	Chrysanthemum	지본	紙本	Paper	28×78
圖245	도245	모란도	牡丹圖	Peonies	지본	紙本	Paper	27.5×78
圖246	도246	거북이	海龜	Turtle	지본	紙本	Paper	25.5×78
圖247	도247	화조도	花鳥圖	Flowers And Birds	지본	紙本	Teaper	30×85
圖248	도248	파초도	芭蕉圖	Plantain	지본	紙本	Paper	38×79
圖249	도249	산수도	山水圖	Landscape	비단	緋緞	Silk	48×120
圖250	도250	산수도	山水圖	Landscape	비단	緋緞	Silk	48×120
圖251	도251	문자도	文字圖	Characters	지본	紙本	Paper	32×77
圖252	도252	책가도	冊架圖	Booksshelves	지본	紙本	Paper	30×84

圖版番號	도판번호	작품 명	作品名	works	재질	材質	texture	크기(단위cm)
圖253	도253	책가도	册架圖	Booksshelves	지본	紙本	Paper	30×84
圖254	도254	화조도	花鳥圖	Flowers And Birds	지본	紙本	Paper	26×100
圖255	도255	화조도	花鳥圖	Flowers And Birds	지본	紙本	Paper	26×100
圖256	도256	학,나비,토끼	鶴,蝶,卯圖	Crane,Butterfly,Rabbit	지본	紙本	Paper	31×75
圖257	도257	학,나비,토끼	鶴,蝶,卯圖	Crane,Butterfly,Rabbit	지본	紙本	Paper	31×75
圖258	도258	산수도	山水圖	Landscape	지본	紙本	Paper	27×68
圖259	도259	산수도	山水圖	Landscape	지본	紙本	Paper	27×68
圖260	도260	문자도	文字圖	Characters	지본	紙本	Paper	31×98
圖261	도261	문자도	文字圖	Characters	지본	紙本	Paper	31×98
圖262	도262	삼국지도	三國之圖	Stories frome the Chinese Three Kingdoms	지본	紙本	Paper	32×85
圖263	도263	삼국지도	三國之圖	Stories frome the Chinese Three Kingdoms	지본	紙本	Paper	32×85
圖264	도264	화조도	花鳥圖	Flowers And Birds	지본	紙本	Paper	32×86
圖265	도265	화조도	花鳥圖	Flowers And Birds	지본	紙本	Paper	32×86
圖266	도266	화조도	花鳥圖	Flowers And Birds	지본	紙本	Paper	28×105
圖267	도267	화조도	花鳥圖	Flowers And Birds	지본	紙本	Paper	28×105
圖268	도268	송학도	松鶴圖	Pine Tree And Pair of Cranes	지본	紙本	Paper	28×92
圖269	도269	책가도	册架圖	Booksshelves	지본	紙本	Paper	32×105
圖270	도270	산신도	山神圖	God of a Mountain	지본	紙本	Paper	90×119
圖271	도271	호랑이	虎	Tiger	지본	紙本	Paper	112×89
圖272	도272	모란도	牡丹圖	Peonies	지본	紙本	Paper	33×51
圖273	도273	문자도	文字圖	Characters	지본	紙本	Paper	33×51
圖274	도274	문자도	文字圖	Characters	지본	紙本	Paper	37×96
圖275	도275	산수도	山水圖	Landscape	지본	紙本	Paper	34.5×141
圖276	도276	산수도	山水圖	Landscape	지본	紙本	Paper	34.5×141
圖277	도277	산수도	山水圖	Landscape	지본	紙本	Paper	30×108
圖278	도278	산수도	山水圖	Landscape	지본	紙本	Paper	30×108
圖279	도279	어해도	魚蟹圖	Fishes	지본	紙本	Paper	28×82
圖280	도280	어해도	魚蟹圖	Fishes	지본	紙本	Paper	28×82
圖281	도281	어해도	魚蟹圖	Fishes	지본	紙本	Paper	28×82
圖282	도282	노안도	蘆雁圖	Wild Geese	지본	紙本	Paper	28×92
圖283	도283	모란도	牡丹圖	Peonies	지본	紙本	Paper	28×53
圖284	도284	화조도	花鳥圖	Flowers And Birds	지본	紙本	Paper	31×108
圖285	도285	송학도	松鶴圖	Pine Tree And Pair of Cranes	지본	紙本	Paper	31×108
圖286	도286	송학도	松鶴圖	Pine Tree And Pair of Cranes	지본	紙本	Paper	33×92
圖287	도287	문자도	文字圖	Characters	지본	紙本	Paper	29×100
圖288	도288	문자도	文字圖	Characters	지본	紙本	Paper	30×51
圖289	도289	연화도	蓮華圖	Lotus Flowers	지본	紙本	Paper	35×79
圖290	도290	산수도	山水圖	Landscape	지본	紙本	Paper	37×96
圖291	도291	산수도	山水圖	Landscape	지본	紙本	Paper	32×114
圖292	도292	화훼도	花卉圖	flower	지본	紙本	Paper	34×120
圖293	도293	화조도	花鳥圖	Flowers And Birds	지본	紙本	Paper	31×78
圖294	도294	연화도	蓮華圖	Lotus Flowers	지본	紙本	Paper	30×68
圖295	도295	화조도	花鳥圖	Flowers And Birds	지본	紙本	Paper	34×101
圖296	도296	송학도	松鶴圖	Pine Tree And Pair of Cranes	지본	紙本	Paper	34×101
圖297	도297	문자도	文字圖	Characthers	지본	紙本	Paper	30×51
圖298	도298	화훼도	花卉圖	flower	지본	紙本	Paper	32×59
圖299	도299	산수도	山水圖	Landscape	지본	紙本	Paper	47×110
圖300	도300	산수도	山水圖	Landscape	지본	紙本	Paper	47×110
圖301	도301	문자도	文字圖	Characters	지본	紙本	Paper	31×66

사) 한국미술협회 임원명단

- 이범헌 (사)한국미술협회 이사장
- 양성모 (사)한국미술협회 수석부이사장
- 윤형근 지역부이사장, 서양화
- 황제성 부이사장, 서양화
- 이연준 부이사장
- 김영규 지역부이사장
- 김영민 지역부이사장
- 유승조 전국지회장단 협의회(부이사장)
- 김보연 부이사장
- 김용모 부이사장
- 황순규 부이사장
- 김종수 부이사장
- 박영길 부이사장
- 성낙주 부이사장
- 이장우 부이사장
- 이하윤 부이사장
- 류희만 지역부이사장
- 서재홍 지역부이사장
- 이상민 지역부이사장
- 이영길 지역부이사장
- 이종원 지역부이사장
- 오송규 부이사장
- 김나라 부이사장
- 임미자 부이사장
- 윤명호 부이사장
- 최길순 부이사장
- 곽수봉 지역부이사장
- 윤양희 부이사장
- 조왈호 부이사장
- 이희열 부이사장
- 임제철 부이사장
- 한숙희 부이사장
- 강창화 지역부이사장
- 오수연 전국지회장단 협의회(부이사장)
- 손광식 부이사장
- 김병윤 부이사장
- 박진현 부이사장
- 조철수 부이사장
- 최창길 부이사장
- 허필호 부이사장
- 금광복 부이사장
- 박외수 부이사장
- 박형모 부이사장
- 이병권 부이사장
- 나안수 전국지회장단 협의회(부이사장)
- 박찬걸 부이사장
- 권오수 전국지회장단 협의회(부이사장)
- 이태근 전국지회장단 협의회(부이사장)
- 김광렬 부이사장
- 이점찬 지역부이사장
- 백승관 부이사장
- 박명인 부이사장

- 송창수 민화1분과 위원장
- 김정해 민화1분과 부위원장
- 고금화 민화1분과 이사
- 구영애 민화1분과 이사
- 권매화 민화1분과 이사
- 권성녀 민화1분과 이사
- 김경숙 민화1분과 이사
- 김시혜 민화1분과 이사
- 김옥지 민화1분과 이사
- 남연화 민화1분과 이사
- 남정예 민화1분과 이사
- 노운숙 민화1분과 이사
- 노호남 민화1분과 이사
- 문명화 민화1분과 이사
- 박정남 민화1분과 이사
- 박진명 민화1분과 이사
- 서향숙 민화1분과 이사
- 신동욱 민화1분과 이사
- 신영숙 민화1분과 이사
- 양명성 민화1분과 이사
- 유영숙 민화1분과 이사
- 유원화 민화1분과 이사
- 이현자 민화1분과 이사
- 임애자 민화1분과 이사
- 장화자 민화1분과 이사
- 정귀자 민화1분과 이사
- 정금옥 민화1분과 이사
- 정부안 민화1분과 이사
- 차선미 민화1분과 이사
- 천태자 민화1분과 이사
- 최현희 민화1분과 이사
- 최희정 민화1분과 이사
- 한미영 민화1분과 이사
- 허보경 민화1분과 이사
- 김태복 민화 1분과 위원
- 박정은 민화 1분과 위원
- 전정혜 민화 1분과 위원
- 정부안 민화 1분과 위원
- 정해경 민화 1분과 위원

- 손유경 민화2분과 위원장
- 이문성 민화2분과 부위원장
- 노경아 민화2분과 부위원장
- 고은철 민화2분과 이사
- 김정효 민화2분과 이사
- 성혜숙 민화2분과 이사
- 조명진 민화2분과 이사
- 탁충렬 민화2분과 이사
- 김길환 민화2분과 이사
- 김주임 민화2분과 이사
- 송기성 민화2분과 이사
- 정성금 민화2분과 이사
- 홍대희 민화2분과 이사
- 김명지 민화2분과 이사
- 김태열 민화2분과 이사
- 윤선희 민화2분과 이사
- 조남선 민화2분과 이사
- 김명희 민화2분과 이사
- 김현숙 민화2분과 이사
- 이연화 민화2분과 이사
- 조순남 민화2분과 이사
- 김선아 민화2분과 이사
- 문미영 민화2분과 이사
- 이영덕 민화2분과 이사
- 지민정 민화2분과 이사
- 김애자 민화2분과 이사
- 박문숙 민화2분과 이사
- 이정옥 민화2분과 이사
- 최미경 민화2분과 이사
- 김정화 민화2분과 이사
- 박현주 민화2분과 이사
- 이춘희 민화2분과 이사
- 최윤정 민화2분과 이사
- 김기선 민화 2분과 위원
- 이명옥 민화 2분과 위원
- 김미옥 민화 2분과 위원
- 이지원 민화 2분과 위원
- 김영순 민화 2분과 위원
- 이해련 민화 2분과 위원
- 김혜식 민화 2분과 위원
- 정화순 민화 2분과 위원
- 남숙자 민화 2분과 위원
- 최선희 민화 2분과 위원
- 박승온 민화 2분과 위원
- 옥도윤 민화 2분과 위원

(사) 한국고미술협회 임원명단

성 명	직 위	상 호
· 박정준	회 장	세종화랑대표
· 김종신	감 사	홍익갤러리
· 정대영	감 사	동인방
· 김경수	부회장	민속당
· 박윤환	부회장	금사리
· 신소윤	부회장	단청
· 양의숙	부회장	예나르
· 정재령	부회장	영갤러리
· 정하근	부회장	고은당
· 이상문	부회장	주)문옥선
· 김완재	이 사	수운화랑
· 박호진	이 사	인목갤러리
· 서정만	이 사	솔화랑
· 소병구	이 사	전통문화
· 안성철	이 사	주)동예헌
· 이상근	이 사	가람
· 임동걸	이 사	안동민속당
· 임언묵	이 사	사비당
· 장효순	이 사	신세계고미술관
· 차재우	이 사	옛사랑
· 천덕상	이 사	천보사
· 홍선호	이 사	관고재
· 강민우	지회장	인갤러리
· 유영범	지회장	고운
· 정영섭	지회장	예명당
· 류중택	지회장	판교민속관
· 김영도	지회장	티에스고미술
· 우왕곤	지회장	고고당
· 권영호	지회장	묵우당
· 김송철	지회장	가고파 민속풍경 매장
· 공동수	지회장	고조선
· 김완기	지회장	동이옥션
· 김기철	지회장	무등산방
· 김건수	지회장	부여민속당
· 최승호	지회장	귀거래

한국민화전집
조선시대민화
Verkaro de Korea Folklora Pentrajo
THE FOLK PAINTINGS OF KOREA
韓 国 民 画 全 集
朝 鮮 時 代 民 画 全 集

편집자문 (가나다순)

- 강민우 인 갤러리대표 고 미술협회 종로 지회장
- 공균파 (주) 아이옥션실장
- 공균태 (주) 아이옥션부장
- 권오도 (사)한국예술인협회중앙회 사무총장
- 권준섭 봉원필방 대표
- 기정선 정선화랑대표
- 김관후 (주)재 제주 전라북도 도민회장
- 김경화 인사동 마루갤러리 관장
- 김기봉 미광화랑대표
- 소담 김미순 경기대학교 교육대학원강사, 한국화가
- 김동신 경주사 대표
- 김명환 청양당대표
- 김선길 만고당대표
- 김성기 목원대학교 교수
- 김순옥 전)경향신문사 경향갤러리대표, 서양화가
- 김완재 수운화랑 대표
- 김용식 한국 나비 학회 파주 나비나라 고문
- 김용현 골동품의사나이들 대표
- 김응래 목천화랑대표
- 김을수 금마화랑대표
- 김인섭 사단법인 한국옻칠문화연구원 원장
- 김인자 독도아카데미 운영위원장, 한국화가
- 김재영 한국 경제발전협동조합이사장
- 김준석 덕산방 대표
- 김지훈 (주)통인리로케이션 대표
- 김형규 단국대학교 총동문회 부회장
- 나상길 길화랑 대표
- 문영길 우성갤러리 대표
- 박무용 봉황하우징 대표, 한국화가
- 박미향 서양화가
- 박기양 몽우조셉킴콜렉션 갤러리 대표
- 박상우 k2 카지노 회장
- 박선민 단국대학교 박사수료, 한국화가
- 박윤환 고미술 금사리 대표
- 박정자 대구대학교 조형예술대학 디자인학과 교수 미술학박사
- 박진균 (사)한국미술협회 천안시지부 지부장
- 박찬수 성공교육사관학교 이사장
- 반연순 도서출판 다인 대표, 한국화가
- 배승영 밸런스의원 원장
- 백인현 공주교육대학교 미술교육과 교수
- 백정양 고미술 정명당 대표
- 백정옥 서양화가
- 서천수 인티유니온 회장
- 손동우 갤러리보다 관장, 안산예총 명예회장
- 신광식 소원기업대표
- 신금섭 (사)한국미술협회 서울 지회장
- 신승호 (주)독도수호 영화사 총감독
- 신영각 신화랑 대표
- 안영애 갤러리아리수 대표
- 양대감 고미술 소통대표
- 양문숙 상록갤러리 기획실장
- 여청 전영숙 한국화가
- 오병우 고미술 동원당 대표
- 오세복 여류화가
- 우광명 금수강산 대표
- 유규상 인삼공예 사무총장
- 유병창 고미술 고전대표

- 유재광 고미술 청화당 대표
- 윤 선 갤러리UHM대표
- 윤 숙 고미술 아랑 대표
- 윤원진 단국대학교 예술대학 동양화과 사무총장
- 윤종일 공드린 고미술 갤러리 대표
- (사)한국고미술협회 종로지회 총무
- 이강락 통일신문 편집위원
- 이광춘 경기대학교 예술대학교 학장 역임 교수
- 이광현 예술인회관 내 (주)로운아뜨리움 회장
- 이기영 바하 천일염주식회사 대표
- 이기호 상원당 대표
- 이덕노 (주)힐튼종합상사 회장
- 이동호 고송라인갤러리 대표
- 이민진 한국화가, 미술학박사
- 이상서 한국화가, 경기미술협회 감사, 길마산방 원장
- 이성우 한중협회 회장
- 석운 이영수 서예가, 전각
- 이유복 고미술 고유당 대표
- 이지은 진성당대표
- 이찬식 보성삼베랑대표
- 이학일 학일사 대표
- 이한권 TPR 휴먼아트관장
- 이혜진 중국북경청년 국제문화예술협회 주임
- 임원빈 단국대학교 예술대학 동양화과 총동문회장
- 충남한국화회 회장, 한국화가
- 장길만 길화랑 대표
- 정근영 목동아트문화센터 관장, 조각가,
- (사)한국미술협회 구로지부 회장
- 전명자 피아니스트
- 전용헌 사단법인 한-베트남 친선협회 한베트남 정책연구원 원장
- 전용환 우리화랑 대표
- 전종선 보물찾기 대표
- 정정만 (주)헬스투유편집
- 정하민 동보대표
- 정 헌 주한러시아연방 명예총영사관 정치학 박사
- 조봉현 삼성화랑대표
- 조현일 고미술 예방 대표
- 조희경 단국대학교 예술대학 동양화과 교수
- 주기상 고미술 대영대표
- 진 관 무진장불교문화 연구원장
- 진만규 초대화랑 대표
- 진정우 (사)나라사랑 새정신운동본부 공동상임대표
- 천덕상 천보사 대표
- 최경숙 고미술품 고운 대표
- 최병문 예성화랑대표
- 최상빈 삼우 화랑 대표
- 최상수 스타옥션 대표
- 최석영 전) 단국대학교 디자인대학원 교수, 한국화가
- 최승호 (사) 한국고미술협회 충청북도 지회장
- 최연현 경상남도 미술협회 자문위원장, 사천시정책 자문위원
- 최 한 한스트링컬렉션대표
- 최현문 보문당 대표
- 추교원 세금바로쓰기운동본부 은평구지회장
- 한춘희 여류화가, 서울시 교육청 장학관 역임,
- 전경기여자고등학교 교감, 광양고등학교 교장 역임
- 황문수 고미술 부신각대표
- 황의정 한중협회 문화예술위원회 부위원장, 여류화가
- 황진규 사)남북경협 국민운동본부